動畫師 羽山淳一 的

人體動態速寫

畫面張力、人物立體度、對戰力道MAX的大師速寫示範！

肌肉角色篇

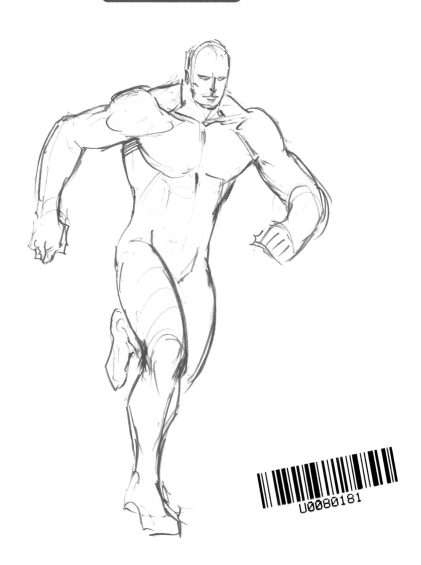

JUNICHI HAYAMA SKETCH FILE

Introduction

　　本書是由身兼動畫師、角色設計師的羽山淳一所繪製的速寫集，收錄了多張在2～5分鐘內所畫的人物畫稿。

　　從完稿前的粗略線條中，可以觀察到作者的作畫習慣、多餘線條、捕捉人物時的重點、省略的地方等各種要素。

　　本書刊載多達600張的插圖，可當成姿勢集作為參考，也能用來練習速寫或用描圖紙描摹；當然也可以直接當成草圖使用，再接著畫上細節，能做各種用途。

　　動畫師是描繪「動態」的專家。

　　若各位能參考本書，畫出生靈活現、充滿躍動感的圖，便是我們莫大的榮幸。

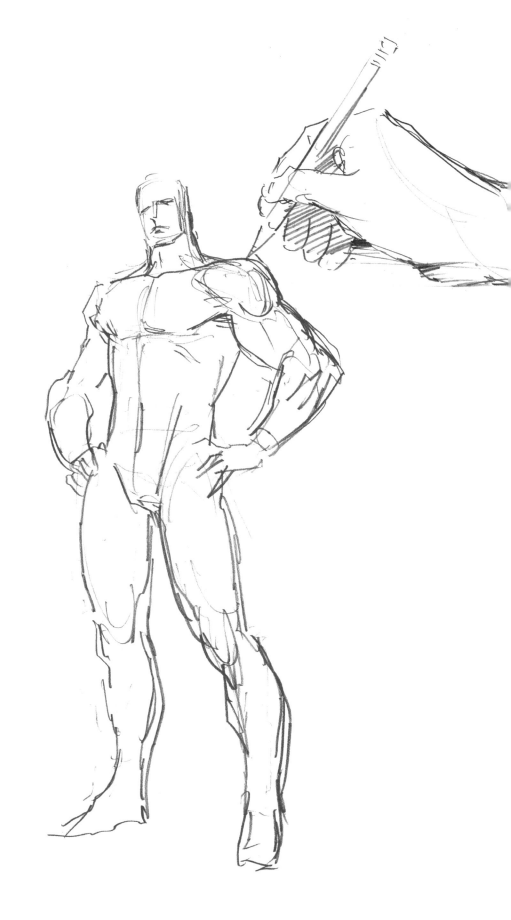

CONTENTS

Animators Sketch

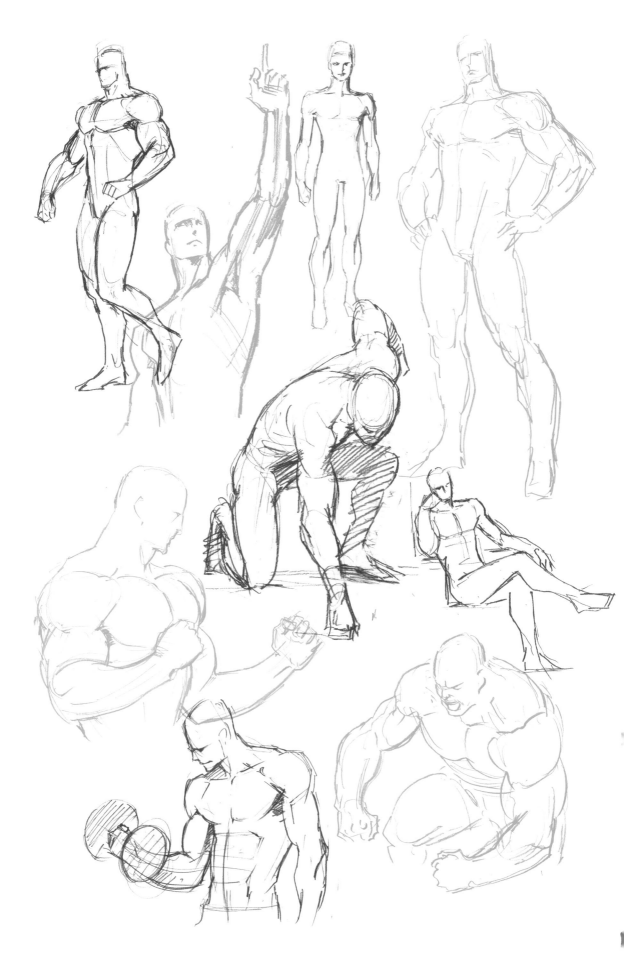

Chapter 1

基本動作

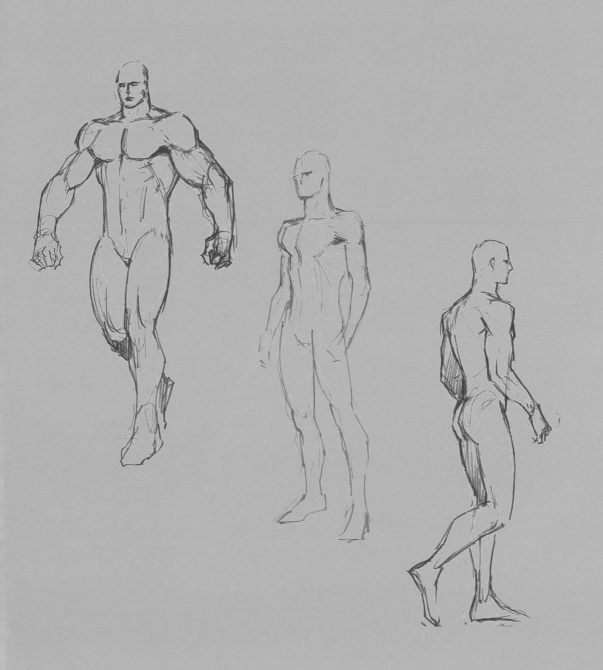

一般體型的站姿

最自然的站姿為重心在其中
一隻腳上,另一隻腳則較為
放鬆。如此便能畫出全身不
過度用力的自然站姿。

作畫時我會捕捉肌肉的基本結構,
思考肌肉會怎麼變形。像左邊的
手臂,繪製時一邊思考肌肉的結
構,自然而然就能畫出輪廓。

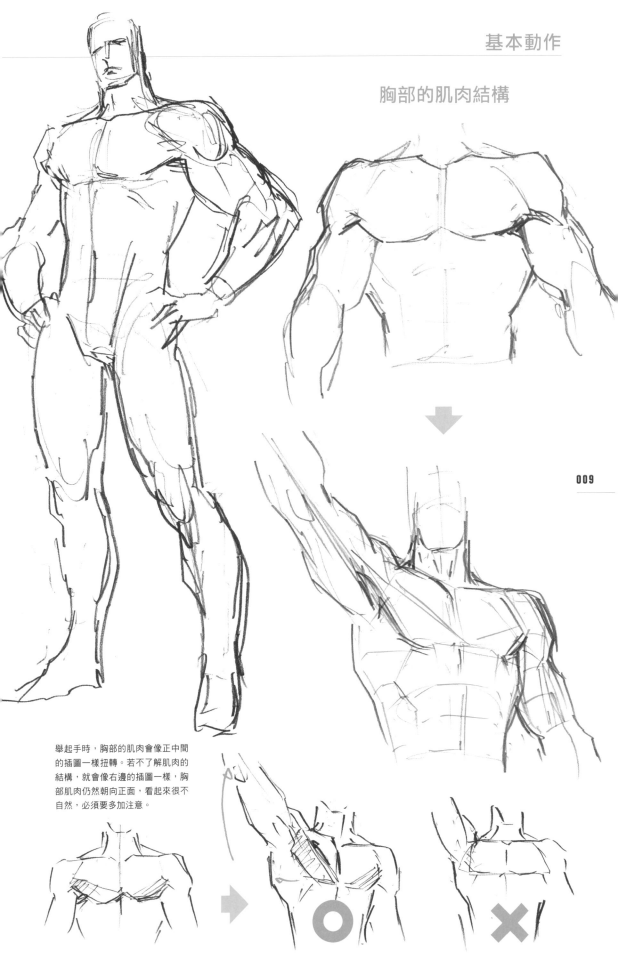

胸部的肌肉結構

舉起手時，胸部的肌肉會像正中間
的插圖一樣扭轉。若不了解肌肉的
結構，就會像右邊的插圖一樣，胸
部肌肉仍然朝向正面，看起來很不
自然，必須要多加注意。

肌肉猛男的站姿

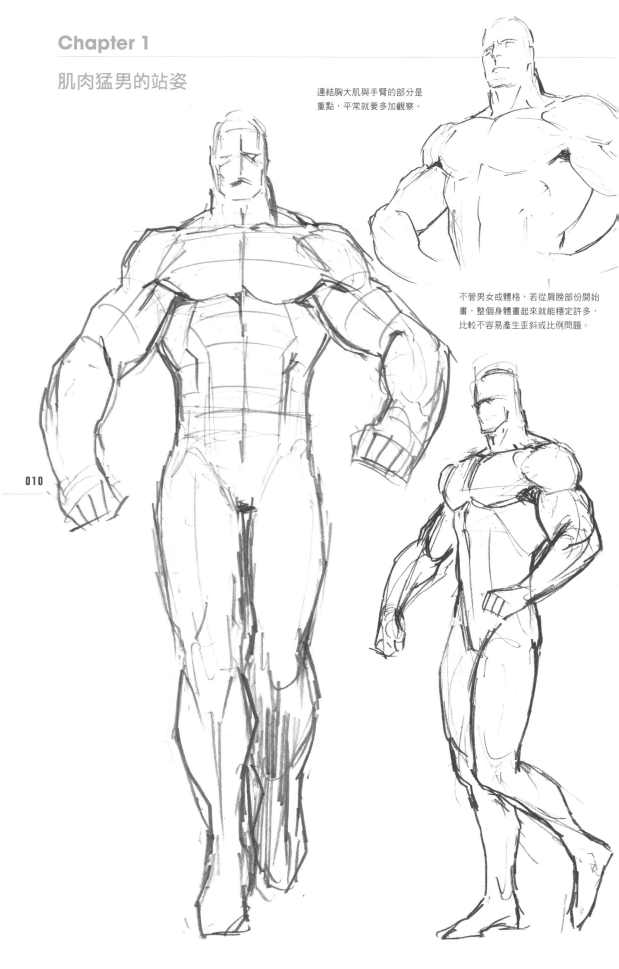

連結胸大肌與手臂的部分是
重點，平常就要多加觀察。

不管男女或體格，若從肩膀部份開始
畫，整個身體畫起來就能穩定許多，
比較不容易產生歪斜或比例問題。

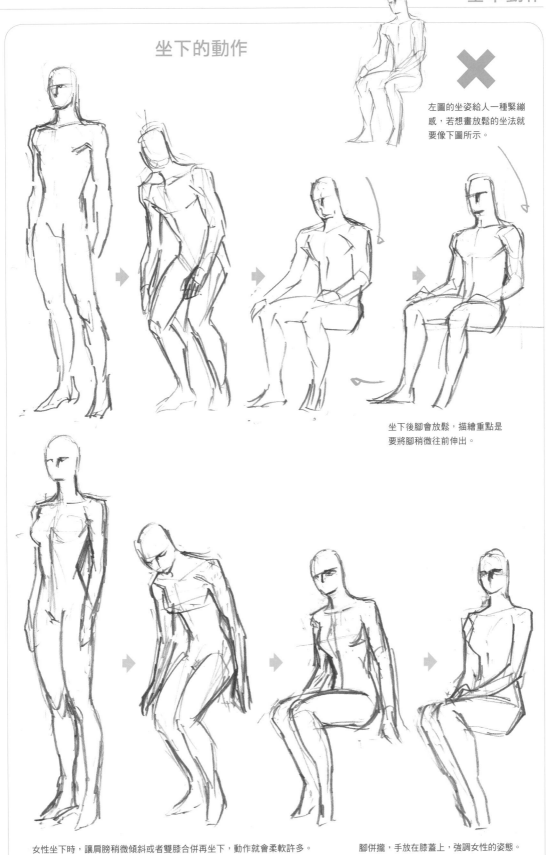

坐下的動作

左圖的坐姿給人一種緊繃感，若想畫放鬆的坐法就要像下圖所示。

坐下後腳會放鬆，描繪重點是要將腳稍微往前伸出。

女性坐下時，讓肩膀稍微傾斜或者雙膝合併再坐下，動作就會柔軟許多。

腳併攏，手放在膝蓋上，強調女性的姿態。

各種坐法

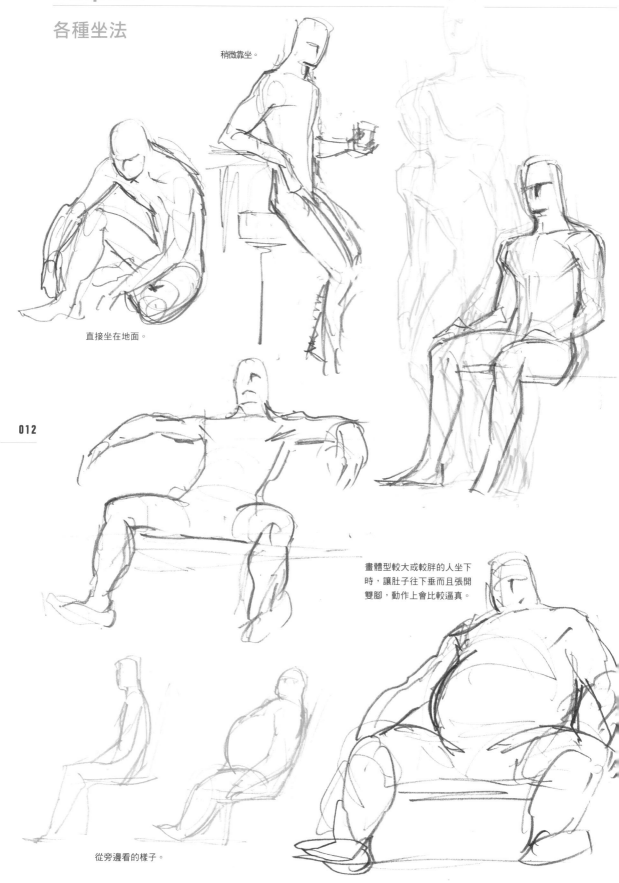

稍微靠坐。

直接坐在地面。

畫體型較大或較胖的人坐下時，讓肚子往下垂而且張開雙腳，動作上會比較逼真。

從旁邊看的樣子。

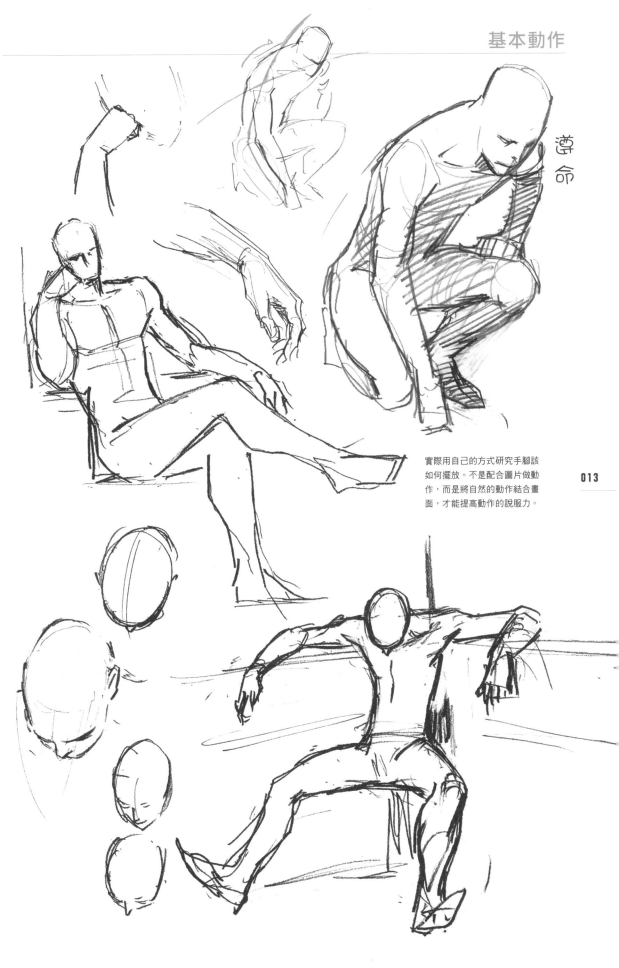

遵命

實際用自己的方式研究手腳該
如何擺放。不是配合圖片做動
作,而是將自然的動作結合畫
面,才能提高動作的說服力。

013

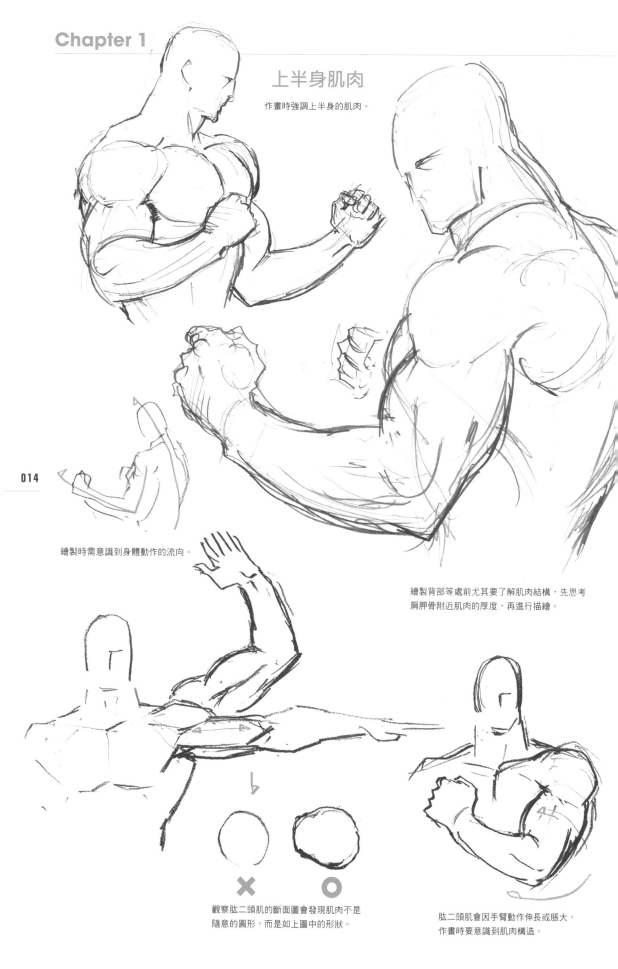

上半身肌肉

作畫時強調上半身的肌肉。

014

繪製時需意識到身體動作的流向。

繪製背部等處前尤其要了解肌肉結構,先思考肩胛骨附近肌肉的厚度,再進行描繪。

觀察肱二頭肌的斷面圖會發現肌肉不是隨意的圓形,而是如上圖中的形狀。

肱二頭肌會因手臂動作伸長或脹大,作畫時要意識到肌肉構造。

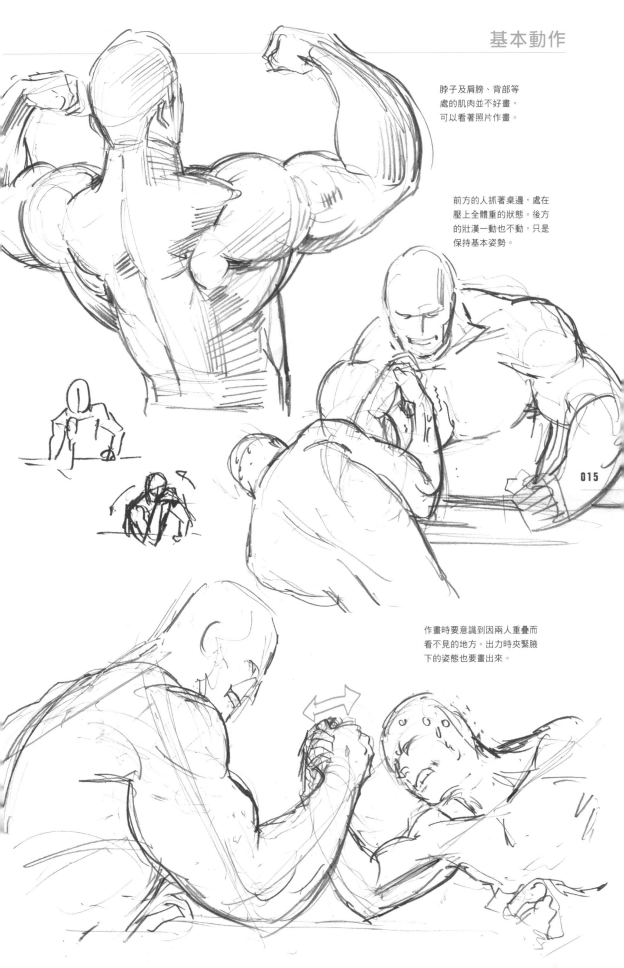

脖子及肩膀、背部等
處的肌肉並不好畫，
可以看著照片作畫。

前方的人抓著桌邊，處在
壓上全體重的狀態。後方
的壯漢一動也不動，只是
保持基本姿勢。

015

作畫時要意識到因兩人重疊而
看不見的地方。出力時夾緊腋
下的姿態也要畫出來。

一般體型的走路動作

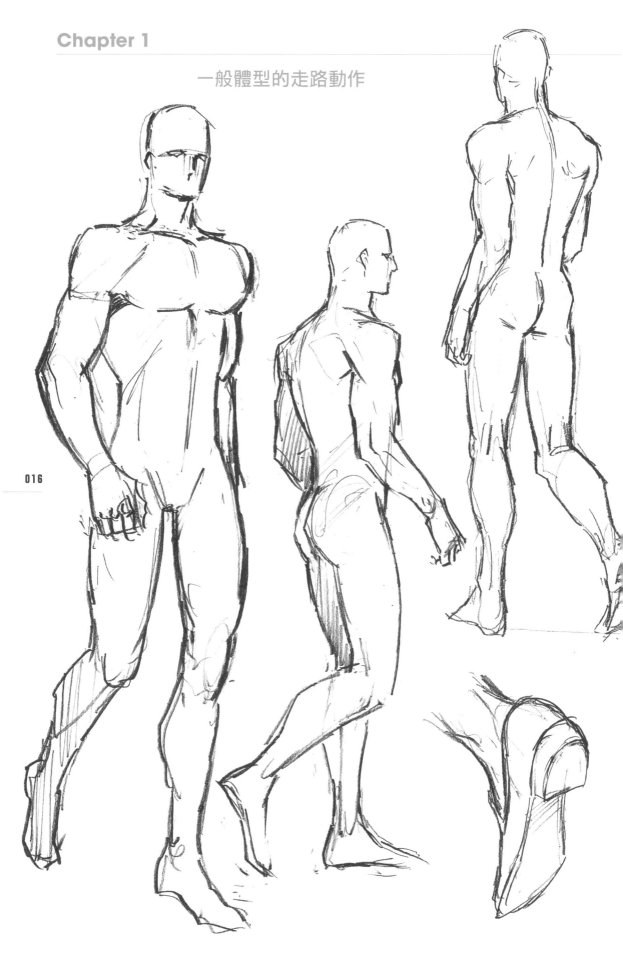

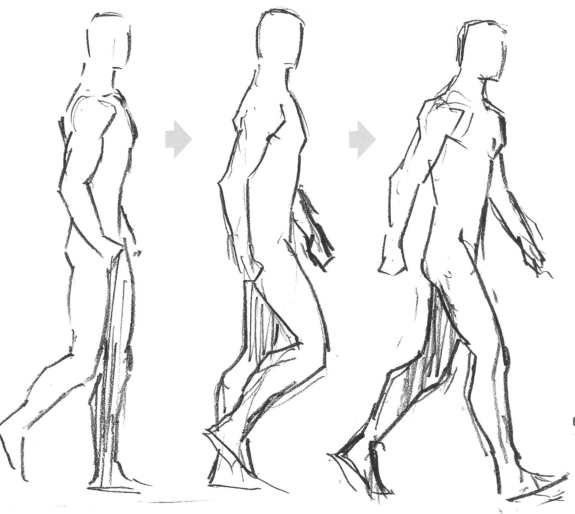

讓姿態看起來自然的方法

為了畫出自然的動作，比起站直不動，讓脖子稍微歪一邊或重心落在其中一隻腳上
比較好。若肩膀與腰部的扭轉方向相反會更好（呈現對立式平衡）。

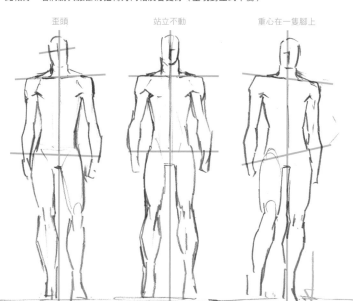

歪頭　　　　　　　站立不動　　　　　重心在一隻腳上

別太在意透視

若要畫像左頁最左邊的圖，就要小心如果
太在意透視，可能讓圖變得太平面。

上面是太在意透視而變平面的狀態，下
面是不在意透視線畫出來的圖。不太講
究透視也沒關係。

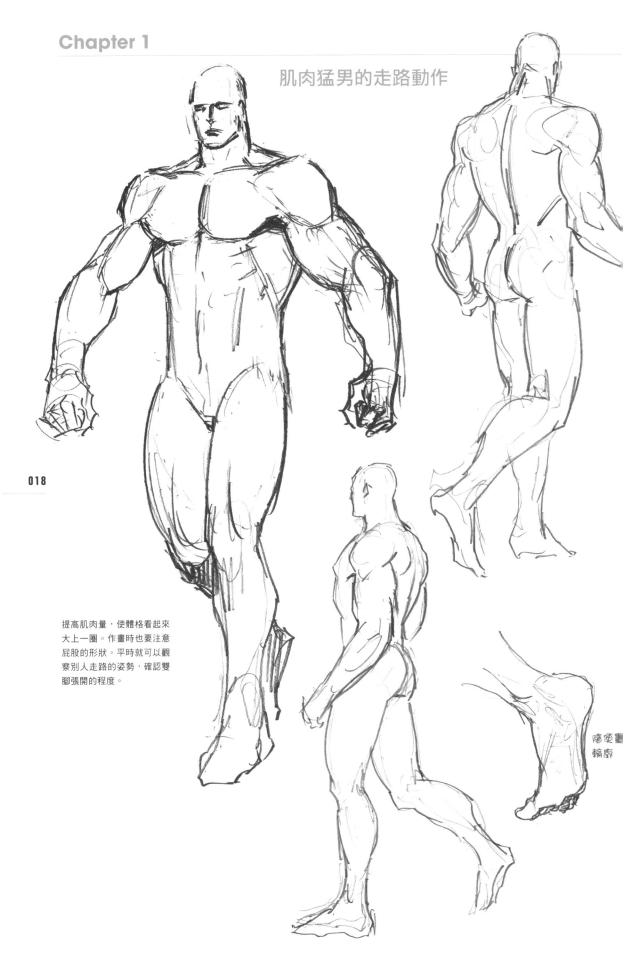

肌肉猛男的走路動作

提高肌肉量,使體格看起來
大上一圈。作畫時也要注意
屁股的形狀。平時就可以觀
察別人走路的姿勢,確認雙
腳張開的程度。

隨便畫
輪廓

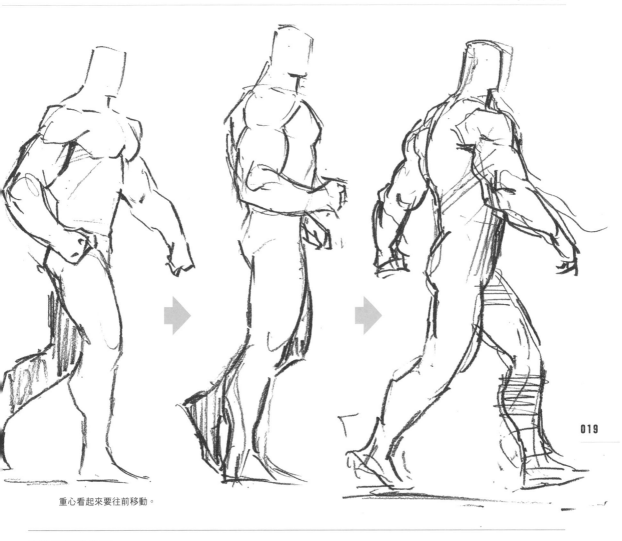

重心看起來要往前移動。

留意頭頂的位置

依照走路的動作與雙腳張開的程度,頭頂的位置會上下起伏。在畫連環圖時要注意這點。由於在日本動畫中這是動畫師的工作,所以在原畫階段時原畫師可能只會畫出A與B。動畫師在繪製補間動畫時,必須要注意到頭的上下移動。

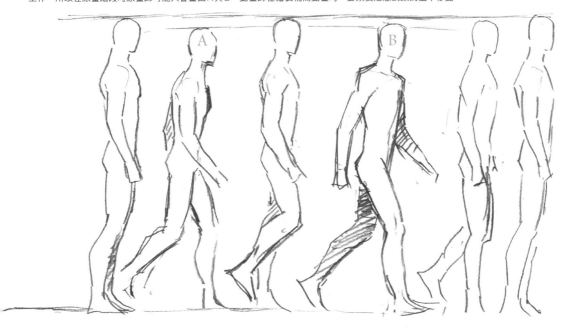

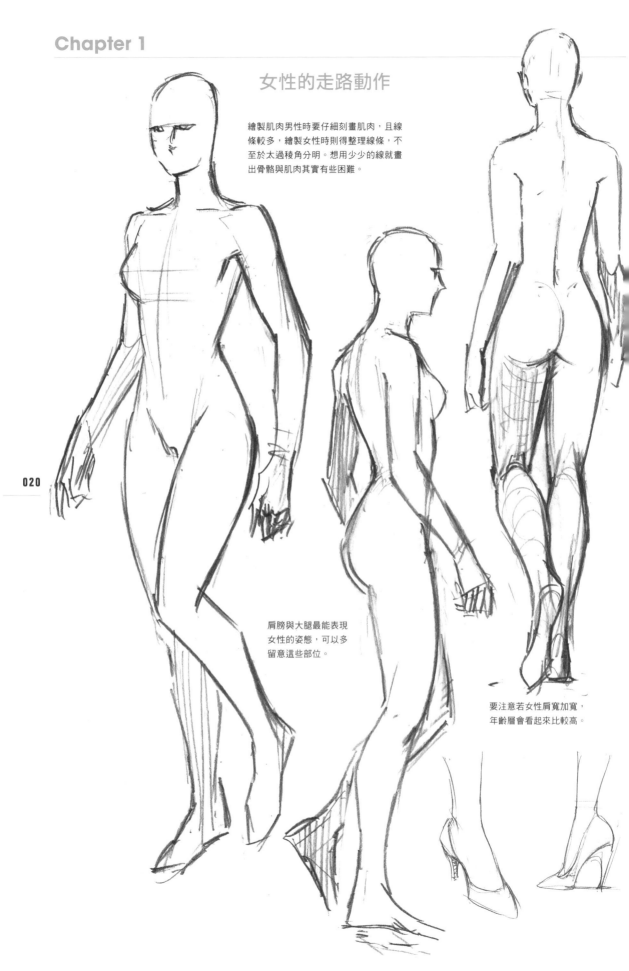

女性的走路動作

繪製肌肉男性時要仔細刻畫肌肉，且線
條較多，繪製女性時則得整理線條，不
至於太過稜角分明。想用少少的線就畫
出骨骼與肌肉其實有些困難。

肩膀與大腿最能表現
女性的姿態，可以多
留意這些部位。

要注意若女性肩寬加寬，
年齡層會看起來比較高。

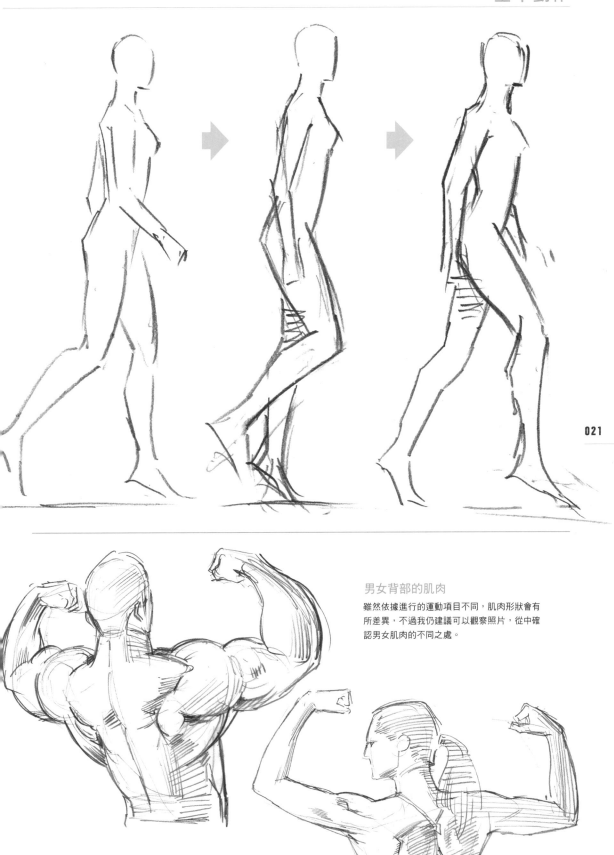

男女背部的肌肉

雖然依據進行的運動項目不同,肌肉形狀會有所差異,不過我仍建議可以觀察照片,從中確認男女肌肉的不同之處。

上下樓梯的動作

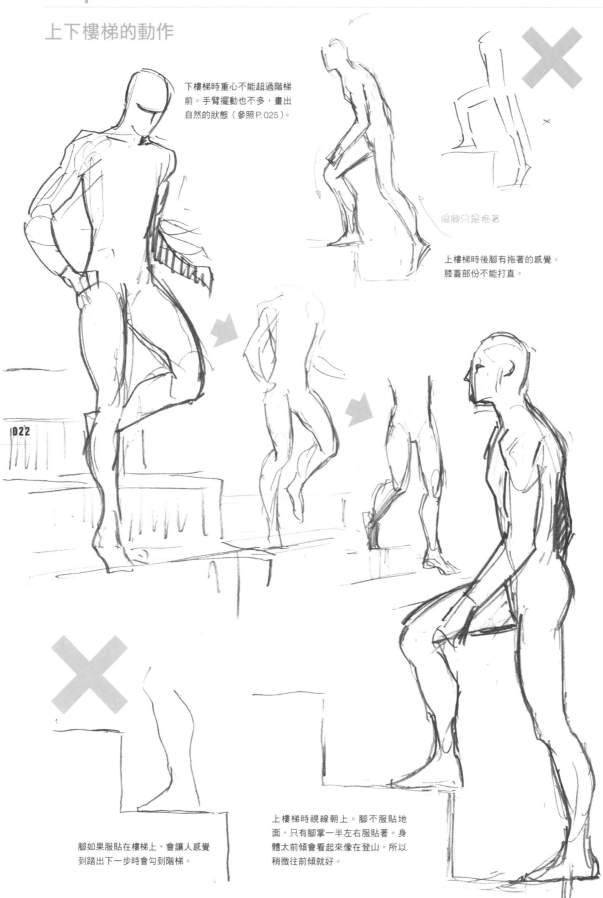

下樓梯時重心不能超過階梯前。手臂擺動也不多，畫出自然的狀態（參照P.025）。

後腳只是拖著

上樓梯時後腳有拖著的感覺。膝蓋部份不能打直。

1022

腳如果服貼在樓梯上，會讓人感覺到踏出下一步時會勾到階梯。

上樓梯時視線朝上。腳不服貼地面，只有腳掌一半左右服貼著。身體太前傾會看起來像在登山，所以稍微往前傾就好。

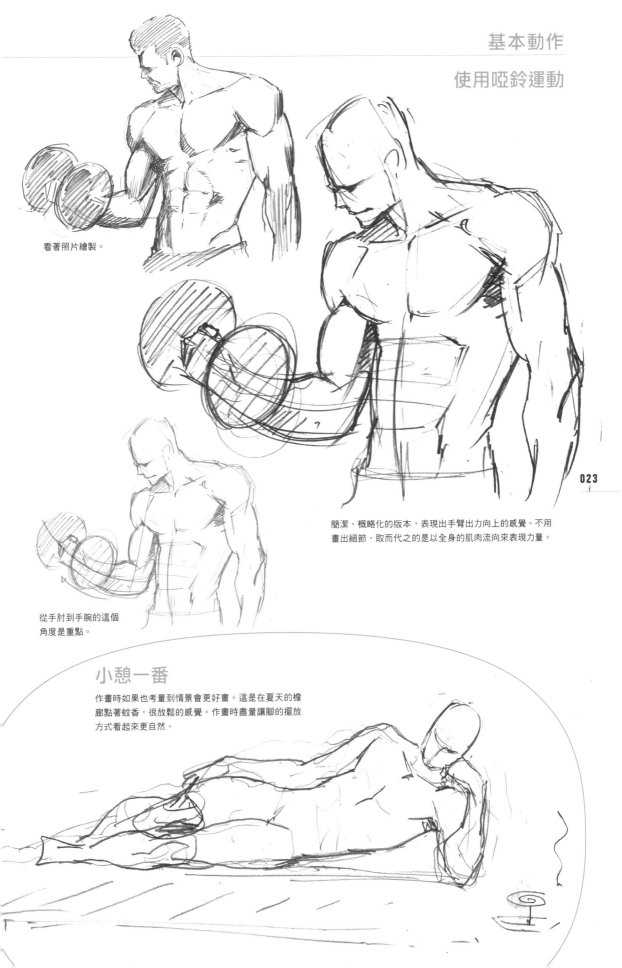

看著照片繪製。

023

簡潔、概略化的版本,表現出手臂出力向上的感覺。不用
畫出細節,取而代之的是以全身的肌肉流向來表現力量。

從手肘到手腕的這個
角度是重點。

小憩一番

作畫時如果也考量到情景會更好畫。這是在夏天的簷
廊點著蚊香,很放鬆的感覺。作畫時盡量讓腳的擺放
方式看起來更自然。

基本動作的修改講座 ①

走路

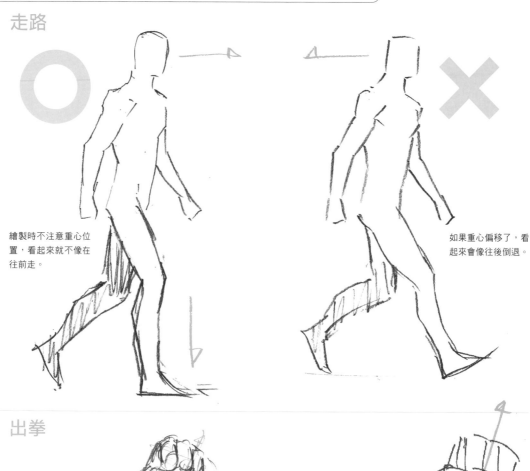

繪製時不注意重心位置，看起來就不像在往前走。

如果重心偏移了，看起來會像往後倒退。

出拳

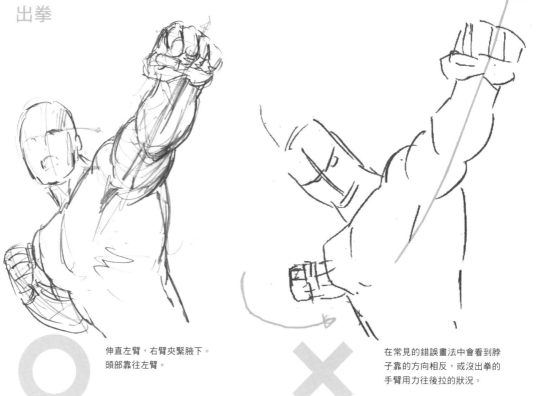

伸直左臂，右臂夾緊腋下。頭部靠往左臂。

在常見的錯誤畫法中會看到脖子靠的方向相反，或沒出拳的手臂用力往後拉的狀況。

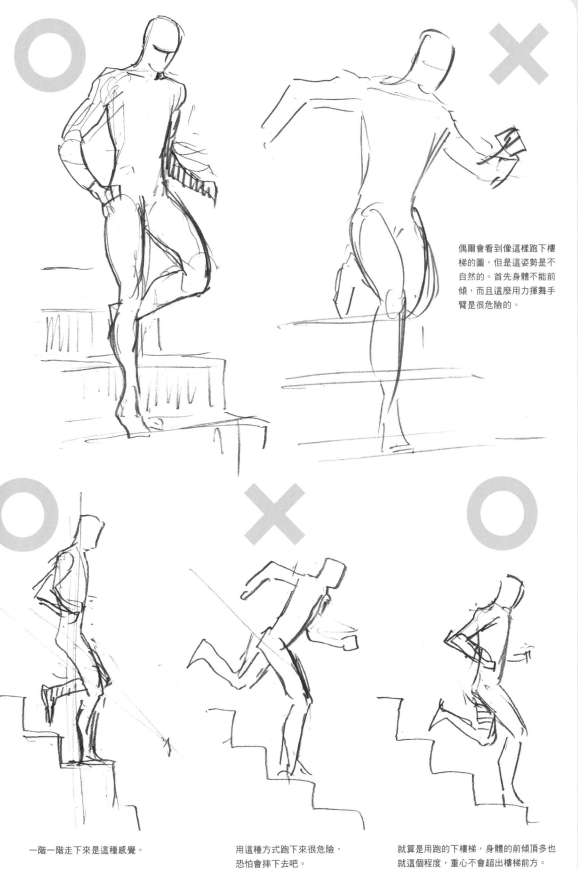

偶爾會看到像這樣跑下樓
梯的圖，但是這姿勢是不
自然的。首先身體不能前
傾，而且這麼用力揮舞手
臂是很危險的。

一階一階走下來是這種感覺。

用這種方式跑下來很危險，
恐怕會摔下去吧。

就算是用跑的下樓梯，身體的前傾頂多也
就這個程度，重心不會超出樓梯前方。

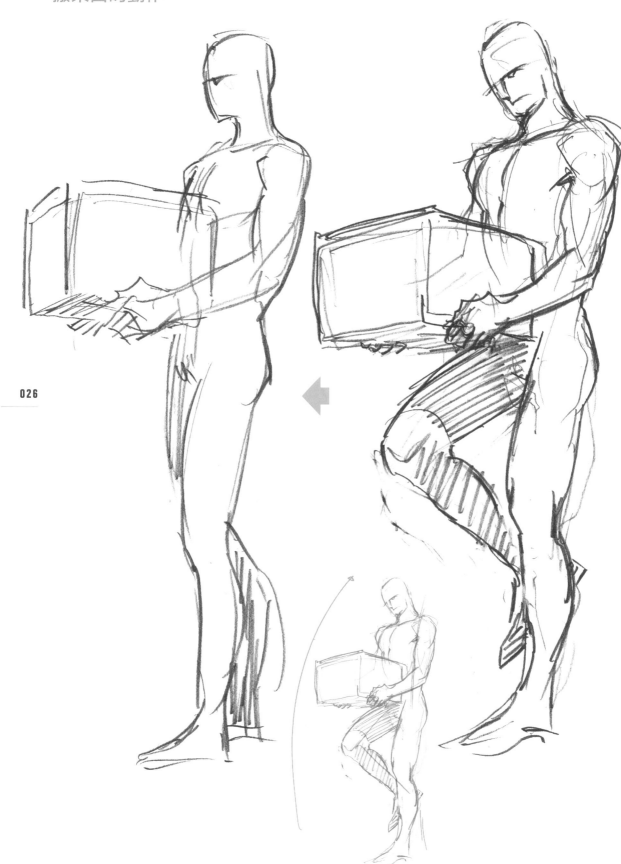

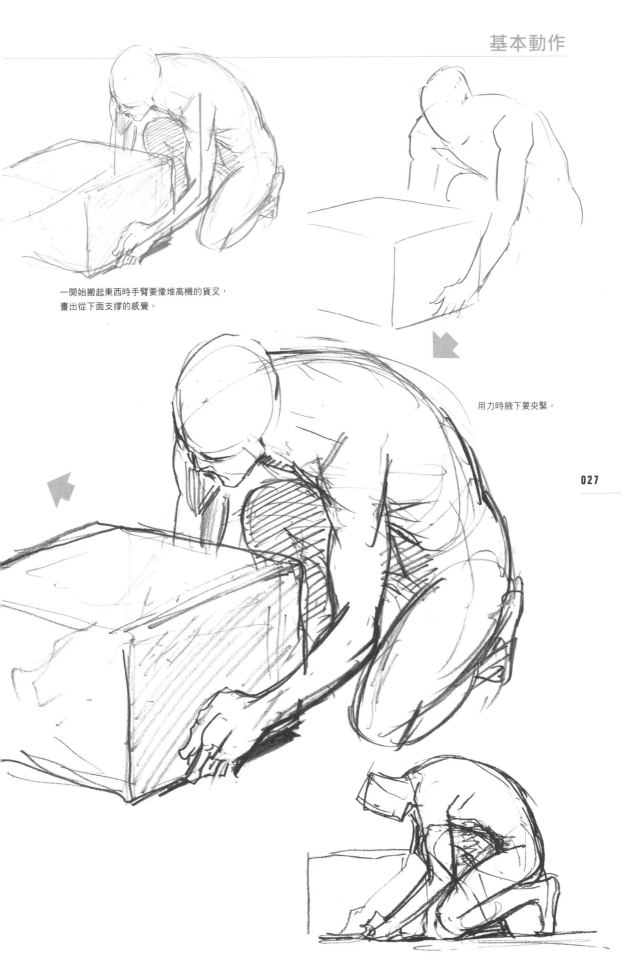

一開始搬起東西時手臂要像堆高機的貨叉，
畫出從下面支撐的感覺。

用力時腋下要夾緊。

各種手勢

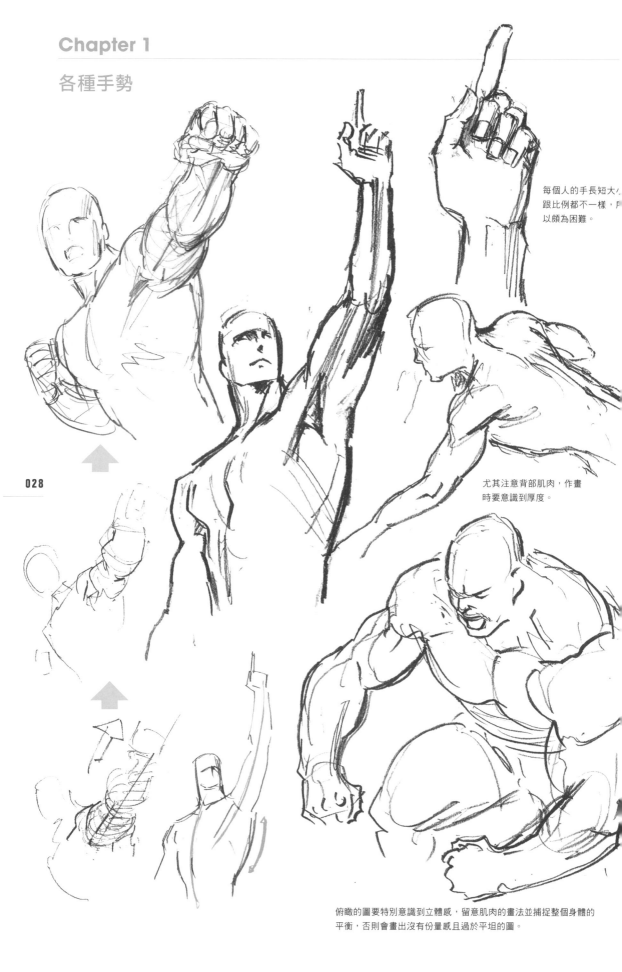

每個人的手長短大小
跟比例都不一樣，所
以頗為困難。

尤其注意背部肌肉，作畫
時要意識到厚度。

俯瞰的圖要特別意識到立體感，留意肌肉的畫法並捕捉整個身體的
平衡，否則會畫出沒有份量感且過於平坦的圖。

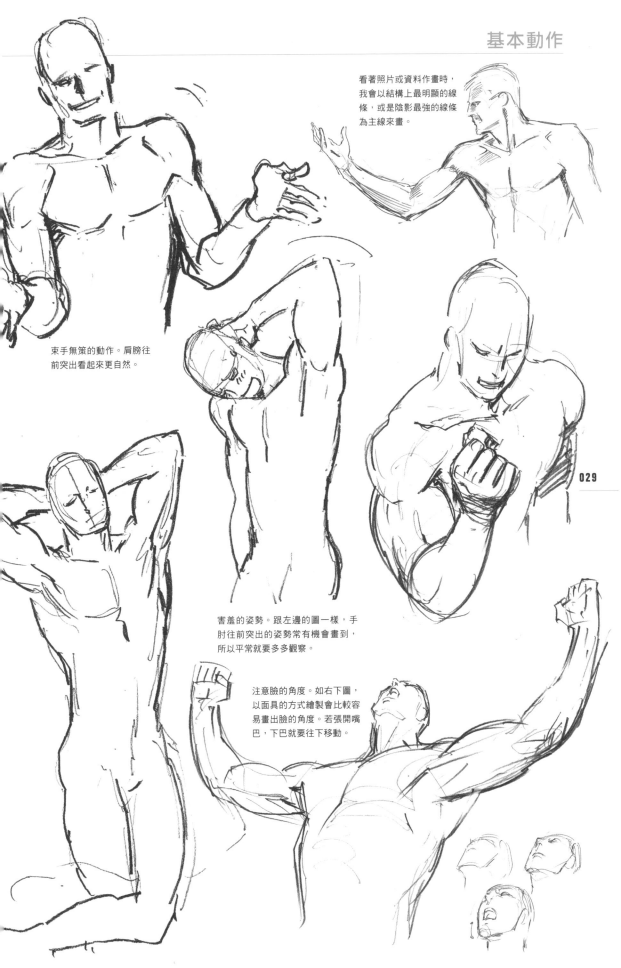

看著照片或資料作畫時，我會以結構上最明顯的線條，或是陰影最強的線條為主線來畫。

束手無策的動作。肩膀往前突出看起來更自然。

害羞的姿勢。跟左邊的圖一樣，手肘往前突出的姿勢常有機會畫到，所以平常就要多多觀察。

注意臉的角度。如右下圖，以面具的方式繪製會比較容易畫出臉的角度。若張開嘴巴，下巴就要往下移動。

029

跳的動作

這是跳躍時的一連串動作。雖然很常看到雙手舉高的動作，但實際上舉起雙手跳躍是非常少見的行為。作畫時可以多參考真人電影或體操選手的動作。

從側面看下圖動作的狀態。要考慮到重心的位置。

跳躍連環動作

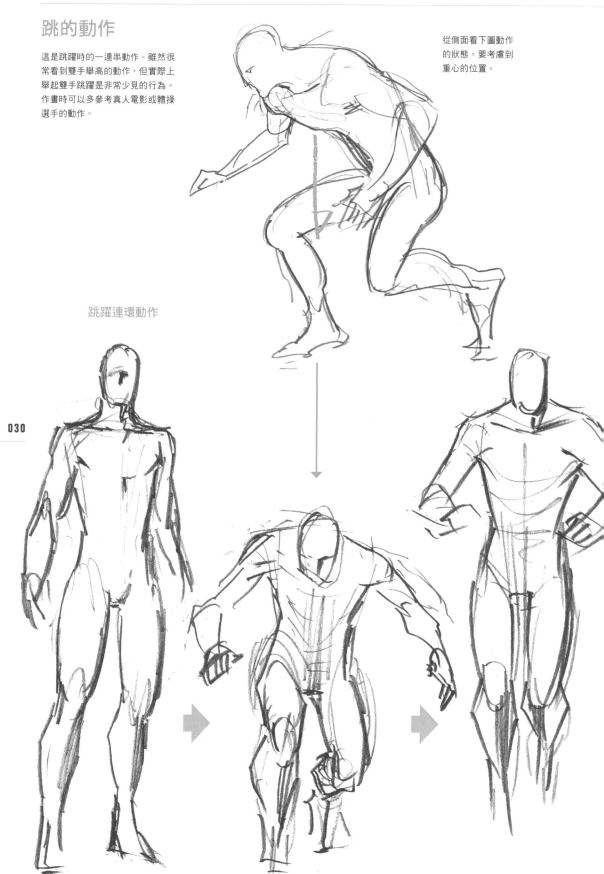

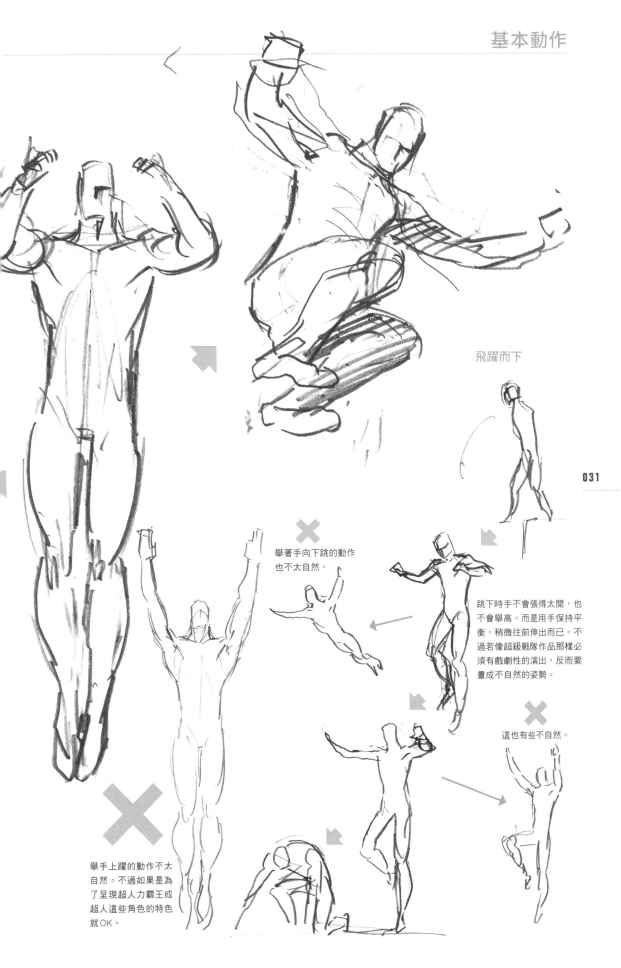

飛躍而下

舉著手向下跳的動作
也不太自然。

跳下時手不會張得太開,也
不會舉高。而是用手保持平
衡,稍微往前伸出而已。不
過若像超級戰隊作品那樣必
須有戲劇性的演出,反而要
畫成不自然的姿勢。

這也有些不自然。

舉手上躍的動作不太
自然。不過如果是為
了呈現超人力霸王或
超人這些角色的特色
就OK。

著地動作

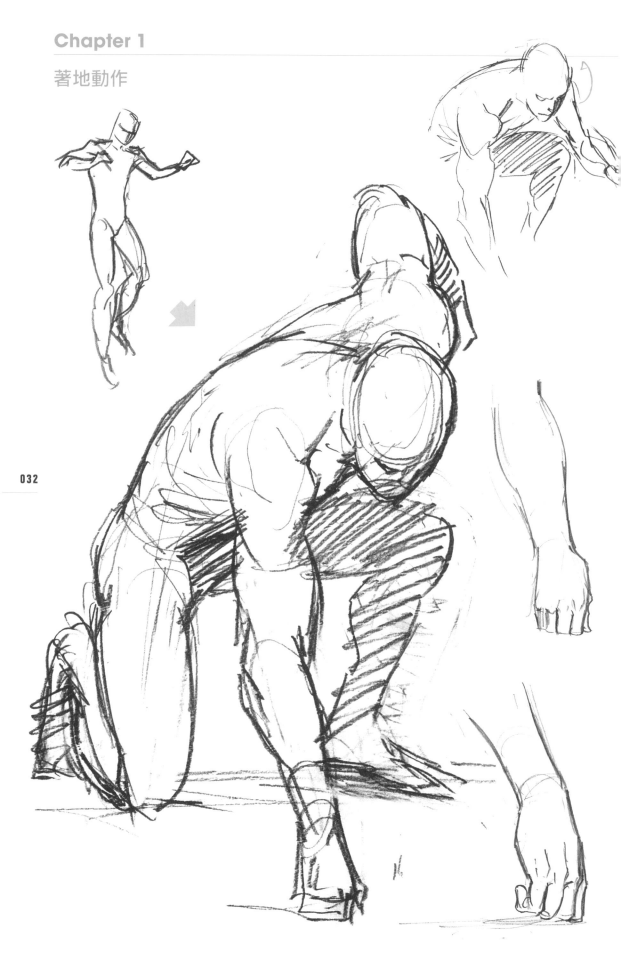

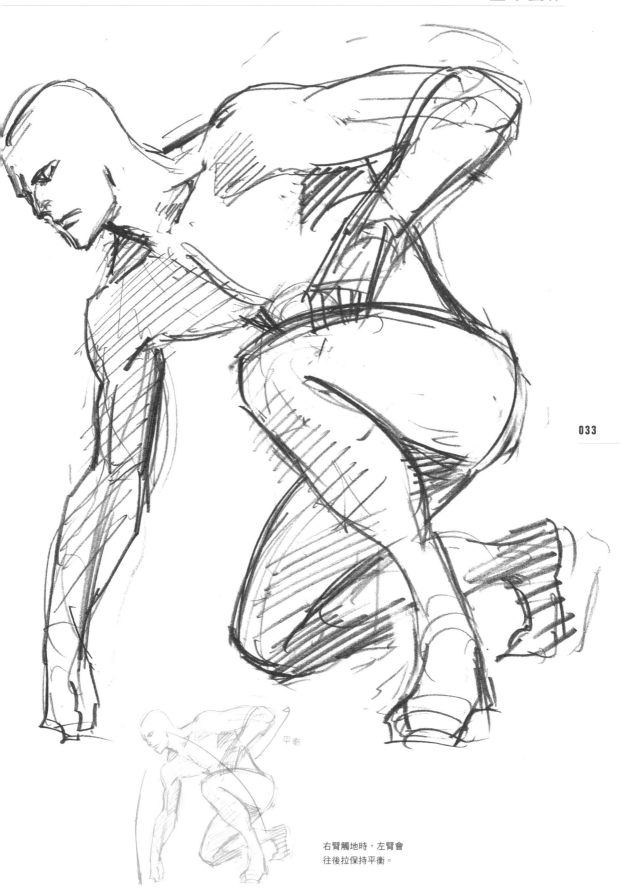

右臂觸地時，左臂會
往後拉保持平衡。

畫出身體的扭轉

用姿勢表現角色的個性

我們可以用姿勢來表現各種角色的個性或特色。

稍微扭腰或扭轉上半身就能做出不同的印象。

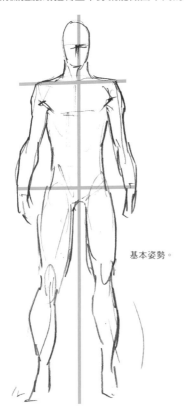

基本姿勢。

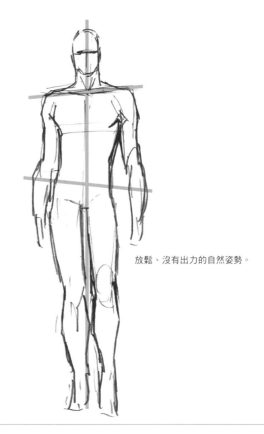

放鬆、沒有出力的自然姿勢。

扭轉腰或上半身

譬如想畫《JOJO的奇妙冒險》中的角色站姿（也就是所謂的「JOJO立」）時，

就要把腰往前頂出，然後上半身做些扭轉，就會看起來就有幾分相似。

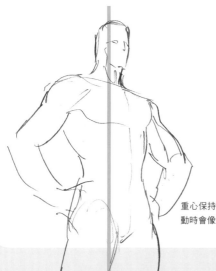

重心保持直線，站立不
動時會像左邊的狀態。

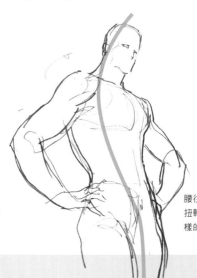

腰往前頂，上半身有
扭轉的話就會變成這
樣的狀態。

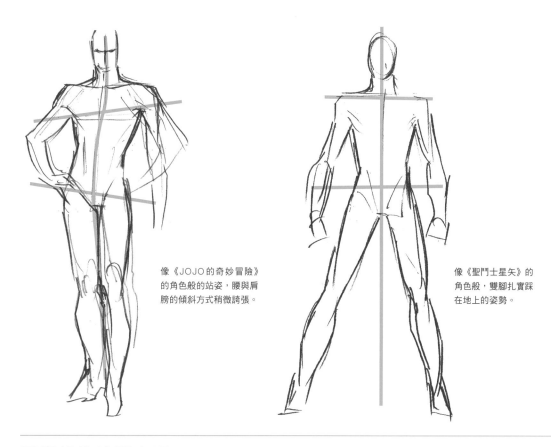

像《JOJO的奇妙冒險》
的角色般的站姿，腰與肩
膀的傾斜方式稍微誇張。

像《聖鬥士星矢》的
角色般，雙腳扎實踩
在地上的姿勢。

漫畫般的誇張表現

要採用現實系的姿勢還是漫畫般誇張的姿勢，要視作品的世界觀來改變表現方法。
下方2張圖各自代表現實系與誇張畫法，確認看看其中的差別吧。

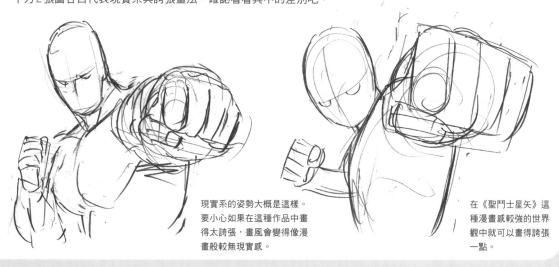

現實系的姿勢大概是這樣。
要小心如果在這種作品中畫
得太誇張，畫風會變得像漫
畫般較無現實感。

在《聖鬥士星矢》這
種漫畫感較強的世界
觀中就可以畫得誇張
一點。

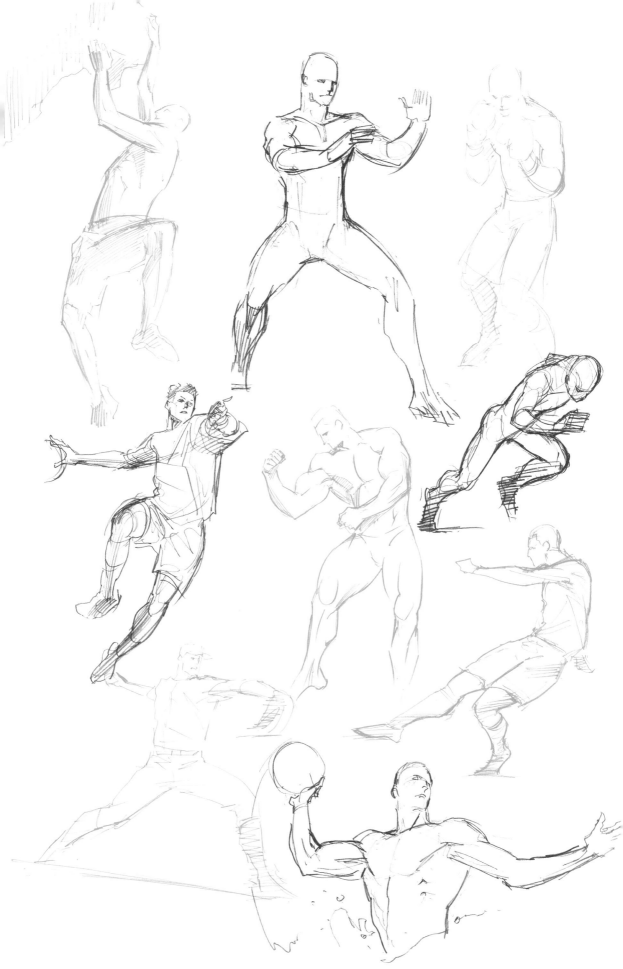

Chapter 2
運動動作

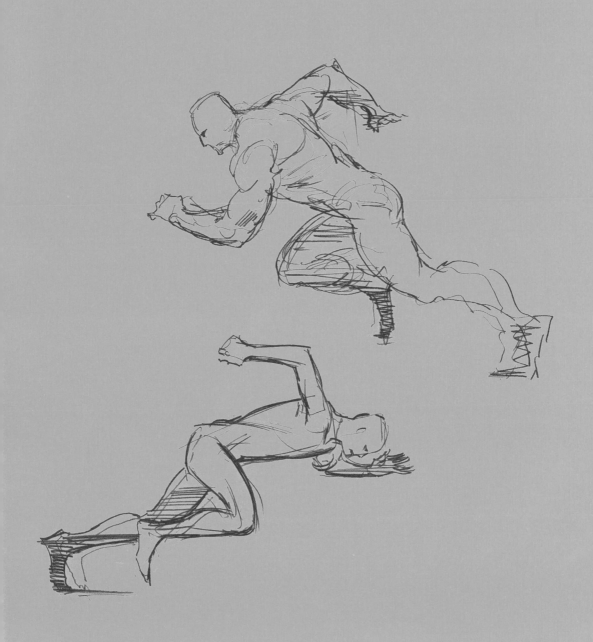

一般體型的跑步動作

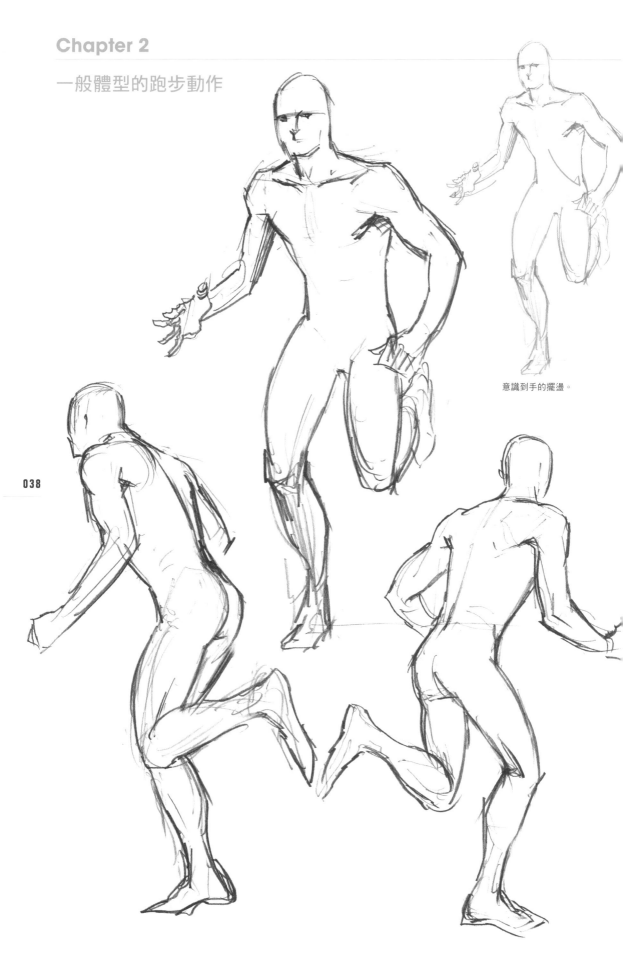

意識到手的擺盪。

在畫連續跑動的動作時，要注意頭的上下移動。

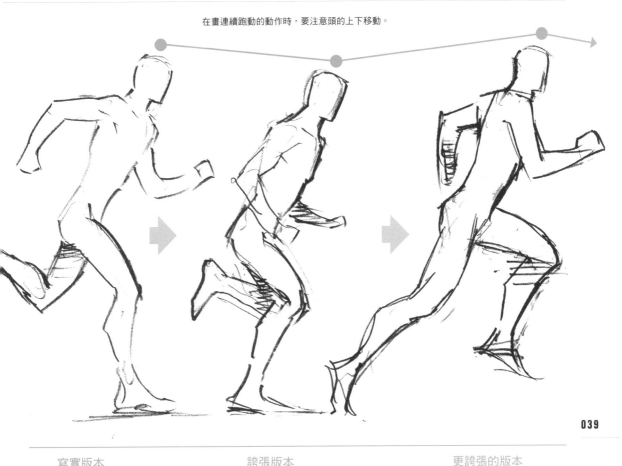

039

寫實版本　　　　　　　　誇張版本　　　　　　　　　更誇張的版本

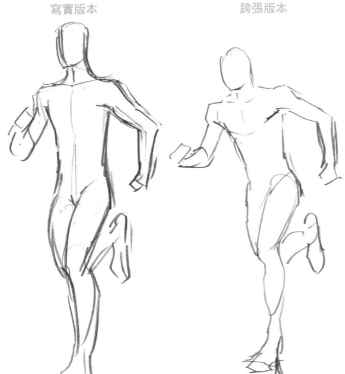

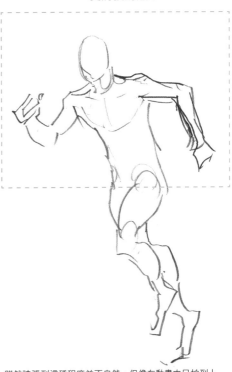

一般跑步時，上半身保持
挺直是比較自然的。

雖然實際上跑步時的姿勢不
太會往前傾，但這種誇張程
度仍算是自然。

雖然誇張到這種程度並不自然，但像在
動畫中只拍到上半身的鏡頭很難呈現跑步姿勢，所以令人物刻意誇張地
往前傾，才能表現出速度感，讓人看懂整體的動作。

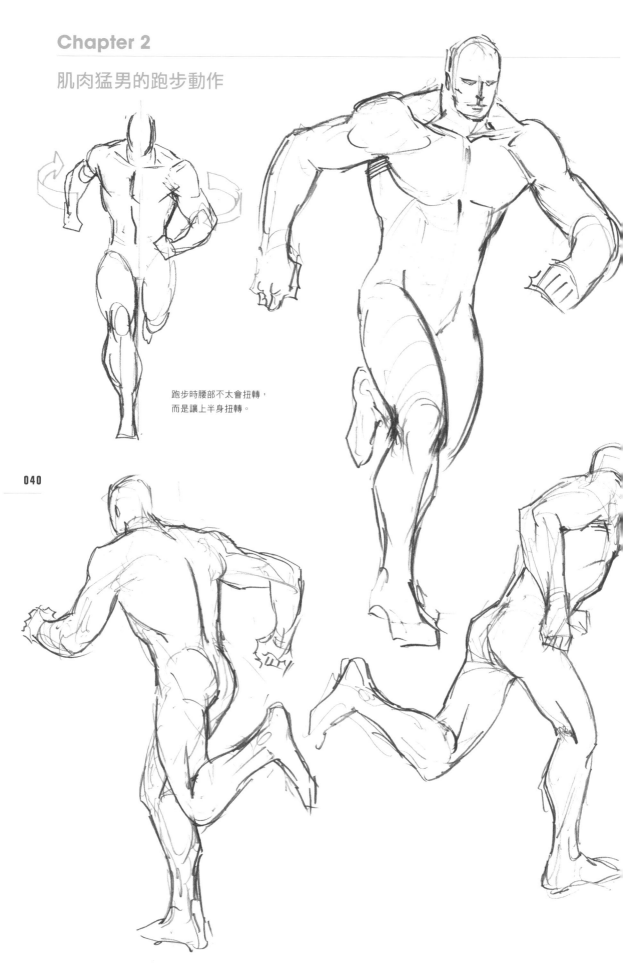

肌肉猛男的跑步動作

跑步時腰部不太會扭轉，
而是讓上半身扭轉。

040

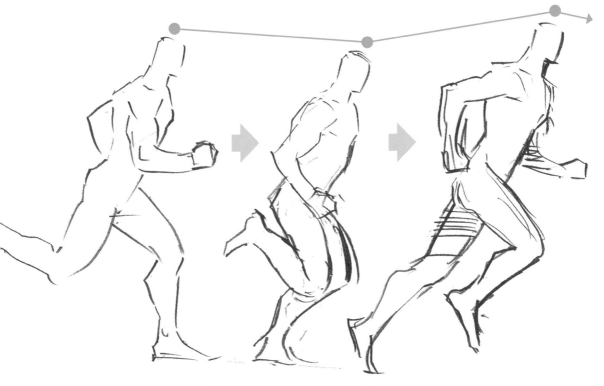

體型較魁梧的肌肉角色腰部要畫得稍低一點。

跑步動作的思維

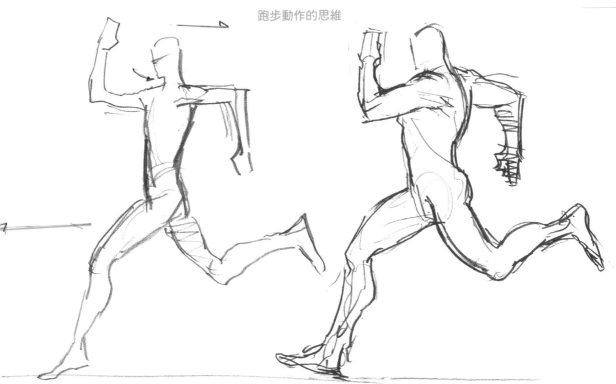

按照田徑選手的跑步姿勢來思考,畫起來會像左邊一樣上半身打直。

肌肉猛男也是相同的。雖然照理來說這樣的姿勢才自然,但反而會給人搞笑的感覺,所以作畫時要依照場景或角色來調整。

各種跑法

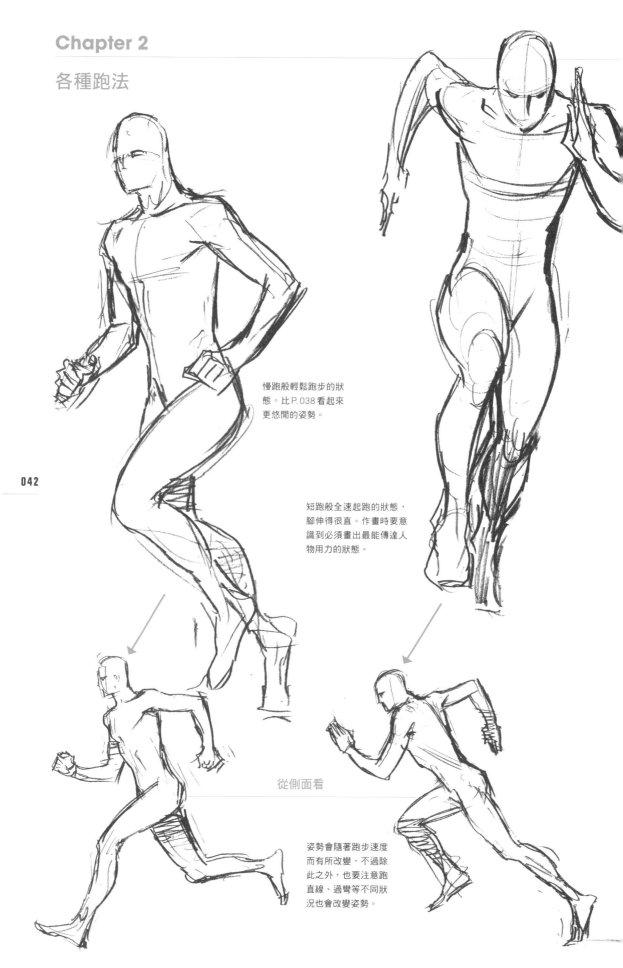

慢跑般輕鬆跑步的狀態。比 P. 038 看起來更悠閒的姿勢。

042

短跑般全速起跑的狀態，腳伸得很直。作畫時要意識到必須畫出最能傳達人物用力的狀態。

從側面看

姿勢會隨著跑步速度而有所改變，不過除此之外，也要注意跑直線、過彎等不同狀況也會改變姿勢。

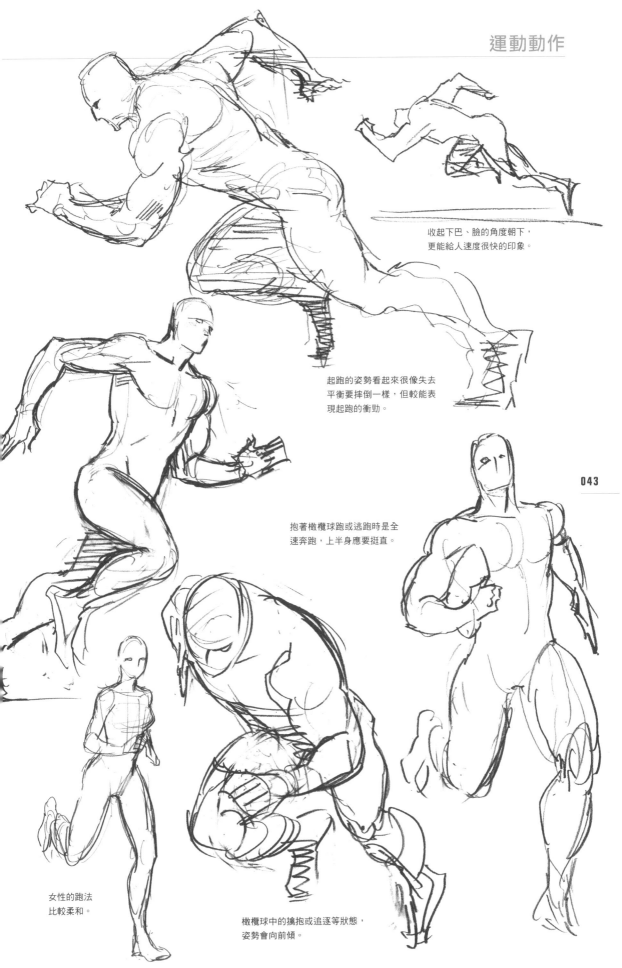

收起下巴、臉的角度朝下，
更能給人速度很快的印象。

起跑的姿勢看起來很像失去
平衡要摔倒一樣，但較能表
現起跑的衝勁。

抱著橄欖球跑或逃跑時是全
速奔跑，上半身應要挺直。

女性的跑法
比較柔和。

橄欖球中的擒抱或追逐等狀態，
姿勢會向前傾。

各種跑法

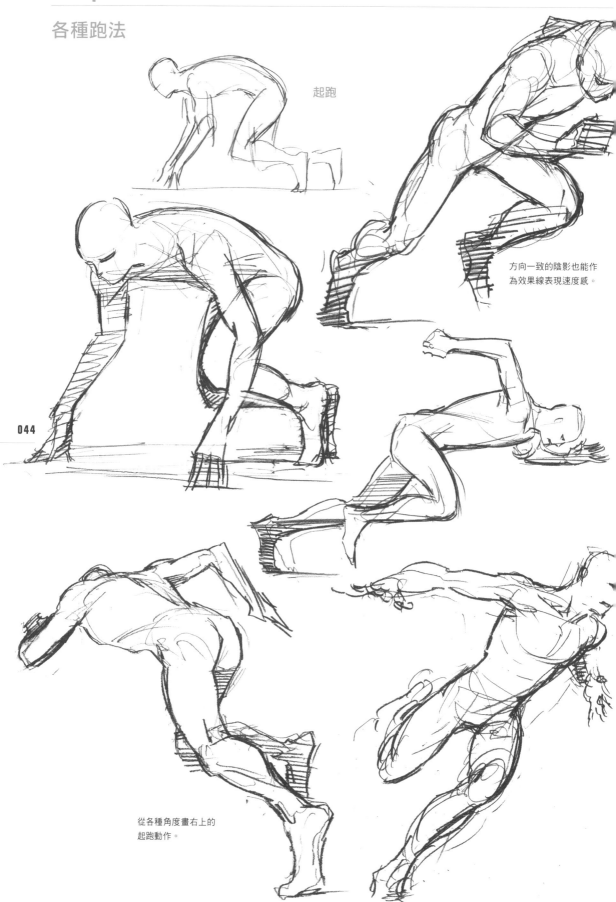

起跑

方向一致的陰影也能作
為效果線表現速度感。

044

從各種角度畫右上的
起跑動作。

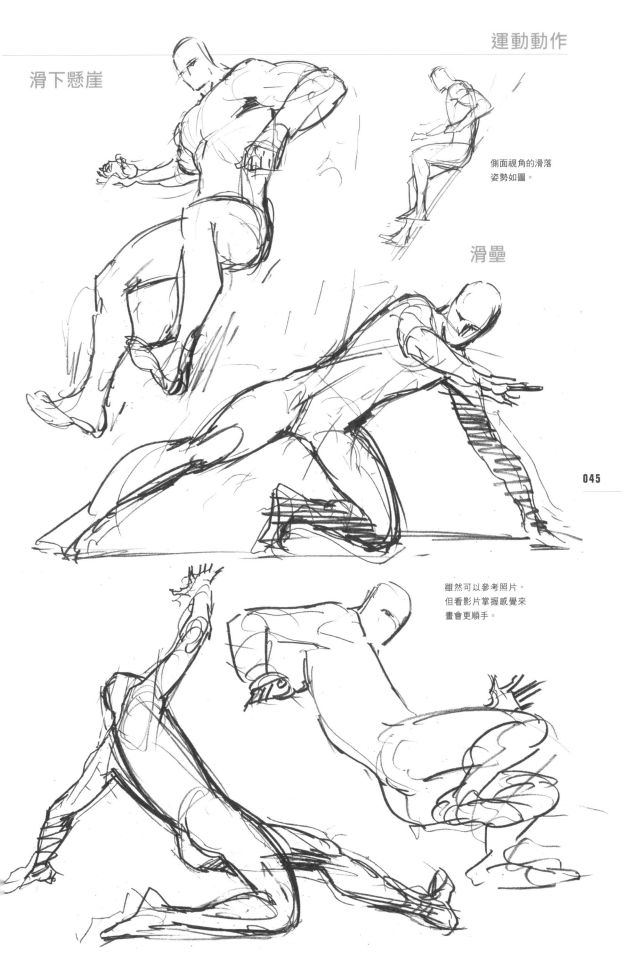

滑下懸崖

側面視角的滑落
姿勢如圖。

滑壘

雖然可以參考照片，
但看影片掌握感覺來
畫會更順手。

足球

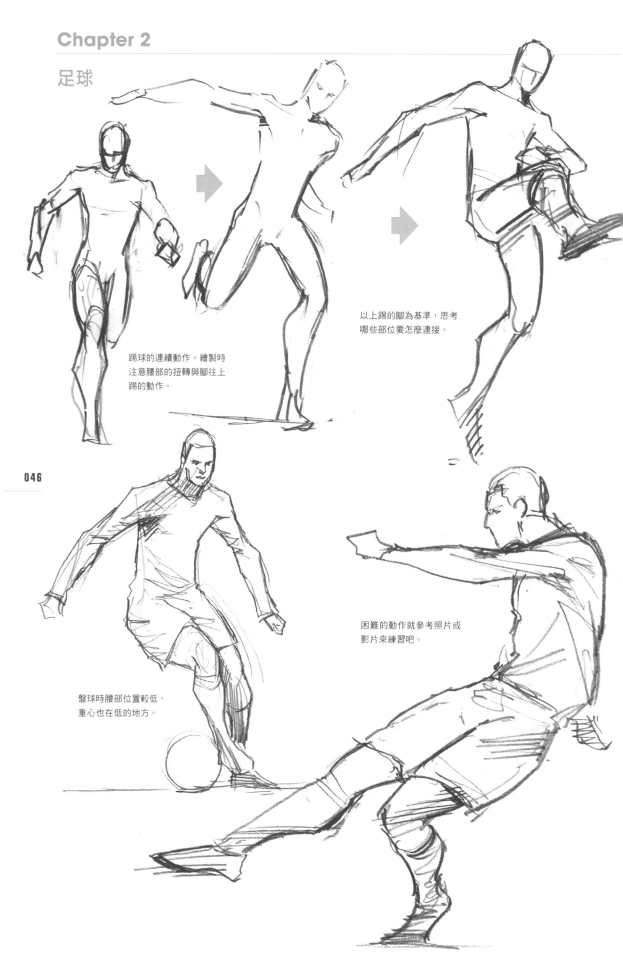

以上踢的腳為基準，思考哪些部位要怎麼連接。

踢球的連續動作。繪製時注意腰部的扭轉與腳往上踢的動作。

困難的動作就參考照片或影片來練習吧。

盤球時腰部位置較低，重心也在低的地方。

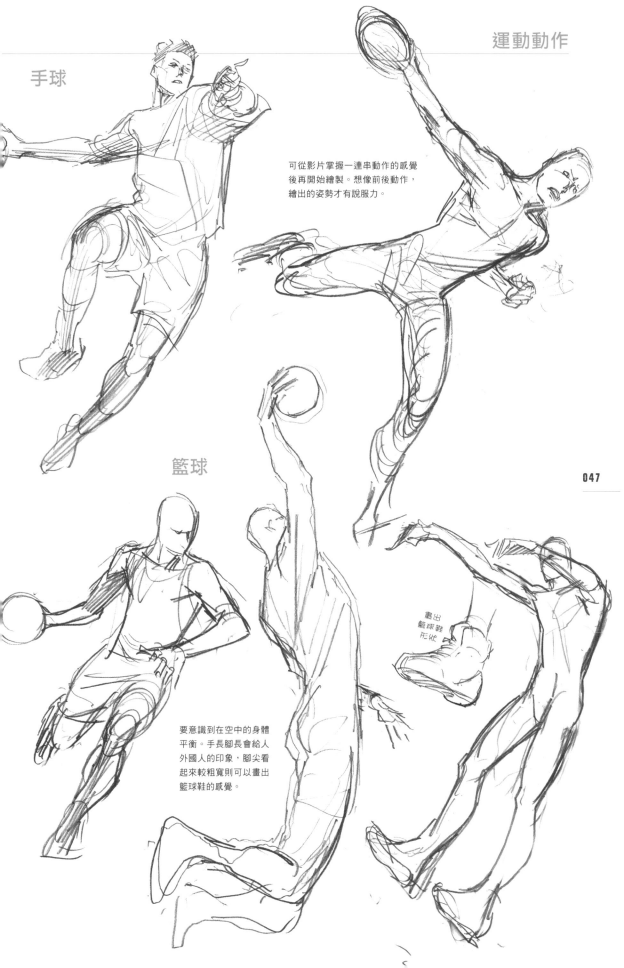

手球

可從影片掌握一連串動作的感覺
後再開始繪製。想像前後動作，
繪出的姿勢才有說服力。

籃球

047

要意識到在空中的身體
平衡。手長腳長會給人
外國人的印象，腳尖看
起來較粗寬則可以畫出
籃球鞋的感覺。

畫出
籃球鞋
形狀

棒球

投手投球時蓄力的姿勢。
我也試著從左圖所示的角
度畫了好幾張草稿。

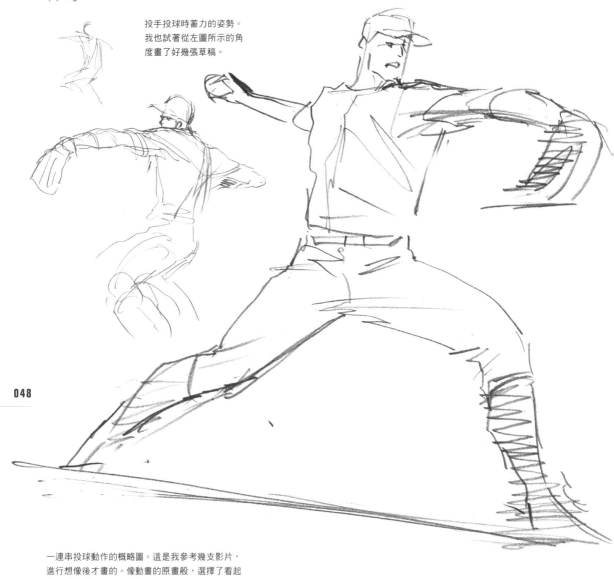

一連串投球動作的概略圖。這是我參考幾支影片，
進行想像後才畫的。像動畫的原畫般，選擇了看起
來呈連續動作的幾個姿勢。

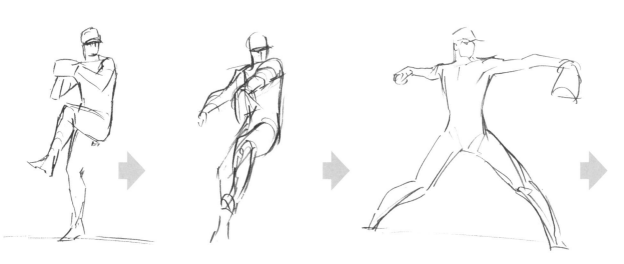

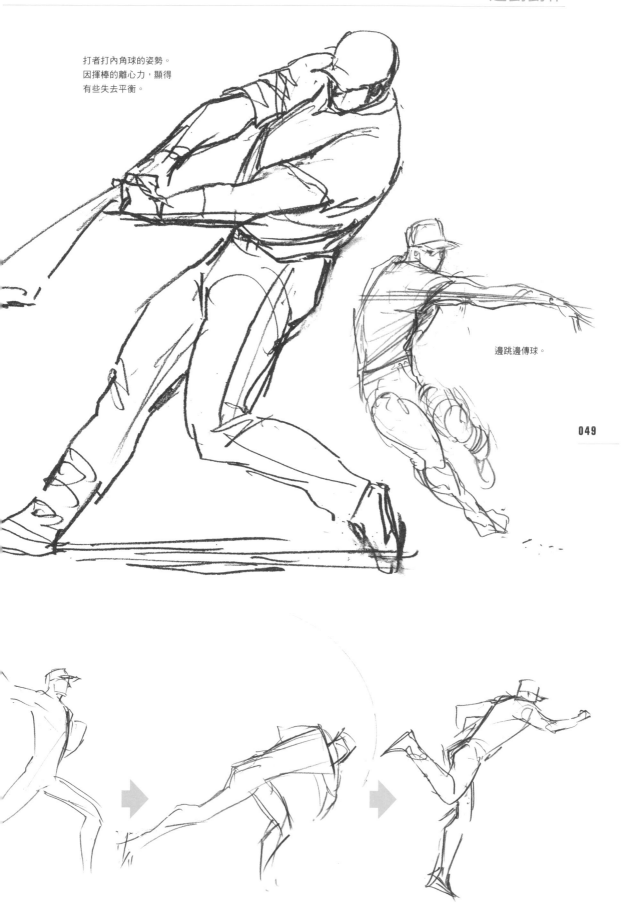

打者打內角球的姿勢。
因揮棒的離心力,顯得
有些失去平衡。

邊跳邊傳球。

049

基本動作的修改講座 ②

站姿的畫法

在對話場景中，常見到將人物站姿畫得太過僵直的問題，這時不妨試著畫出自然的站姿。另外，太重視透視也會讓姿勢變得不自然。

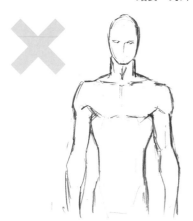

在對話場景裡常畫出像這樣站直不動、左右對稱的姿勢，無法表現出人物的情緒與個性。

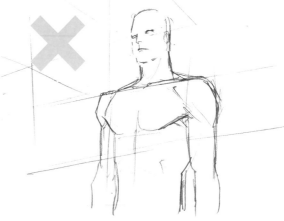

太重視透視，反而變成僵硬的站姿。這樣會妨礙人物的情緒表現，因此不能太過份倚賴透視。

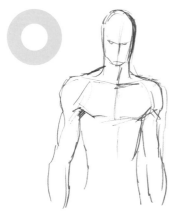

收下巴往上看，身體傾斜一邊，就有帶著猜疑情緒的感覺。譬如懷疑對方「你到底在講什麼」時的場合。

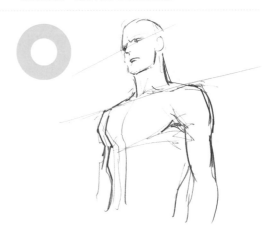

不要太在意透視，在空間中自由描繪，畫出自然的站立姿態。

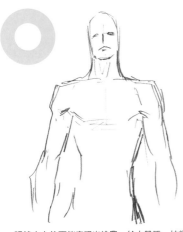

視線由上往下能表現出挑釁，給人囂張、炫耀的感覺。

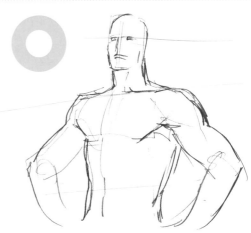

雖然透視會變得混亂，但畫出人物的情緒表現是更重要的事。

雙手抱胸

太在意透視的情況下畫出的雙手抱胸動作，看起來缺少情緒。先思考抱胸的意義再下筆會更好。

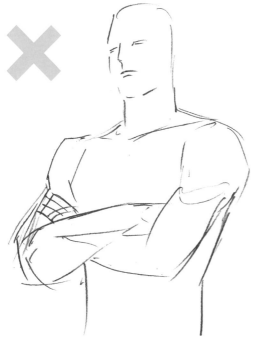

意識到左方透視所繪製的人物，無法看出情緒與想法。

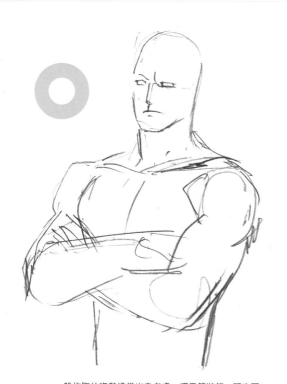

一般抱胸的姿勢通常出自考慮、深思等狀態，頭也可能會歪一邊。作畫時要考量到雙手抱胸的理由。

畫出有說服力的畫面

為了讓觀眾能了解人物狀態，必須在肢體中加入情緒表現。如果不清楚該怎麼畫，也可以自己試著演出當時的狀態，再照著畫下來。但不應配合畫面擺出姿勢，而是想像狀況中的一連串動作，試著擺出自然的姿勢才是最重要的。

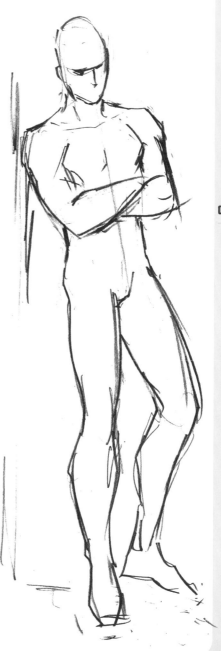

攀岩

參考影片進行速寫。重點
在於要選定哪些部分、如
何抓住特徵、怎麼以想像
充實畫面。

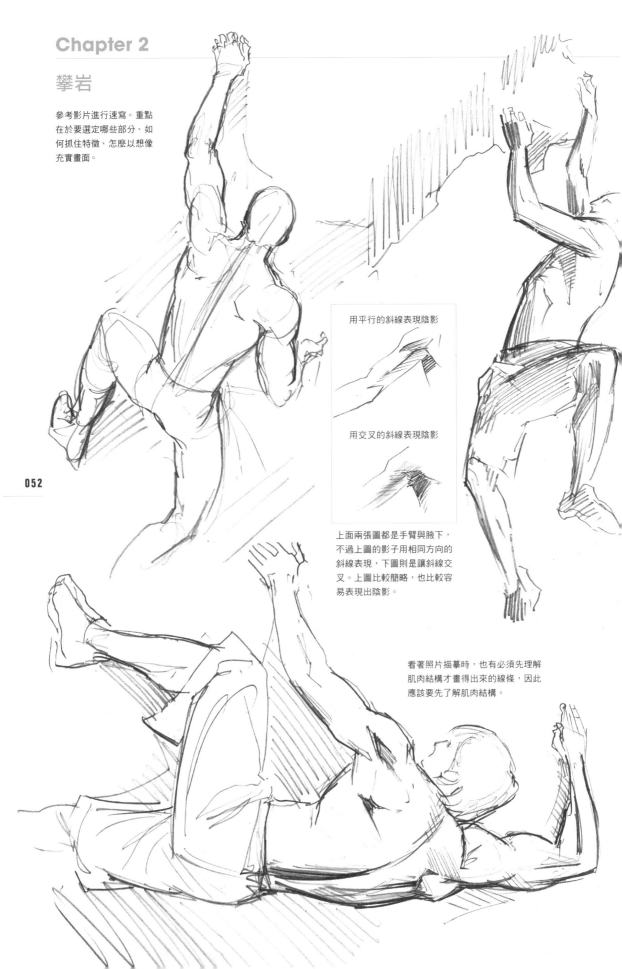

用平行的斜線表現陰影

用交叉的斜線表現陰影

上面兩張圖都是手臂與腋下，
不過上圖的影子用相同方向的
斜線表現，下圖則是讓斜線交
叉。上圖比較簡略，也比較容
易表現出陰影。

看著照片描摹時，也有必須先理解
肌肉結構才畫得出來的線條，因此
應該要先了解肌肉結構。

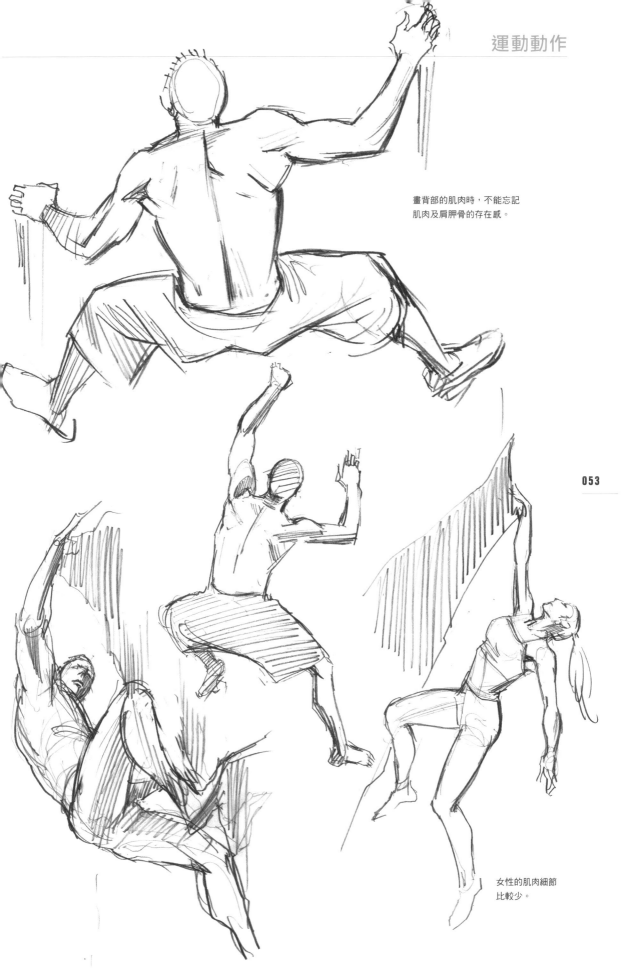

畫背部的肌肉時，不能忘記
肌肉及肩胛骨的存在感。

女性的肌肉細節
比較少。

拳擊

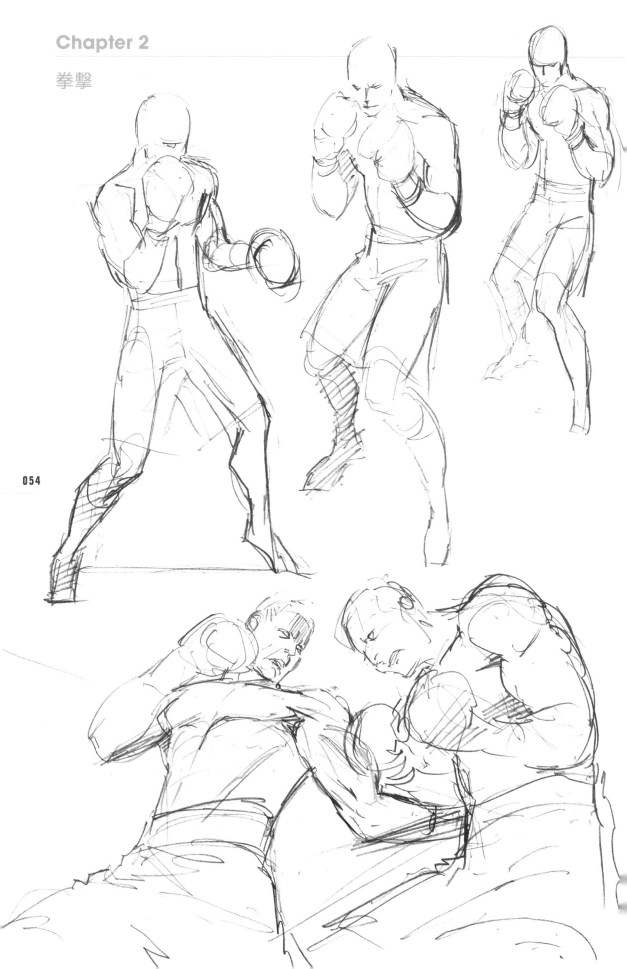

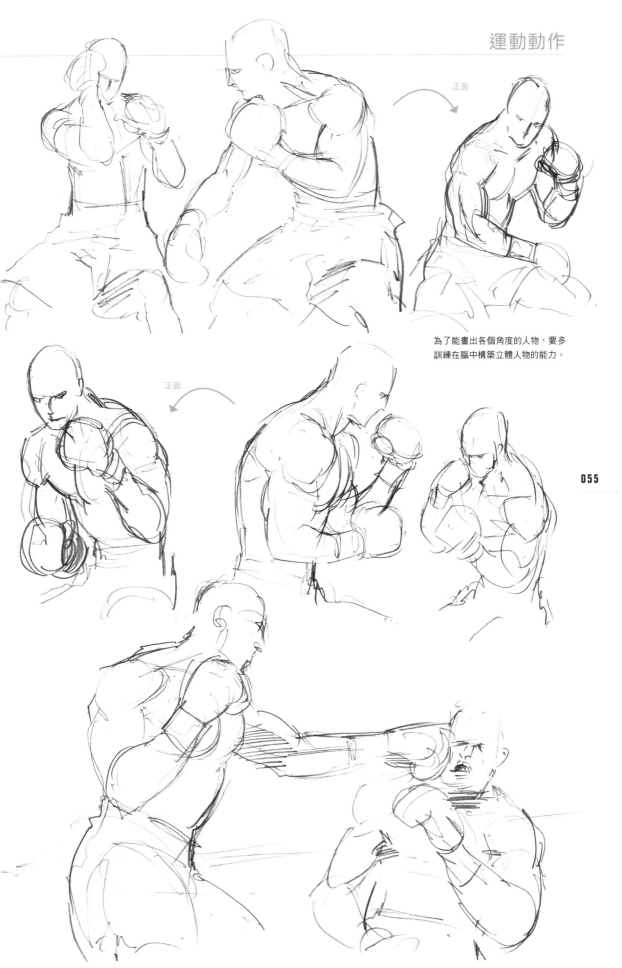

正面

正面

為了能畫出各個角度的人物，要多
訓練在腦中構築立體人物的能力。

055

空手道

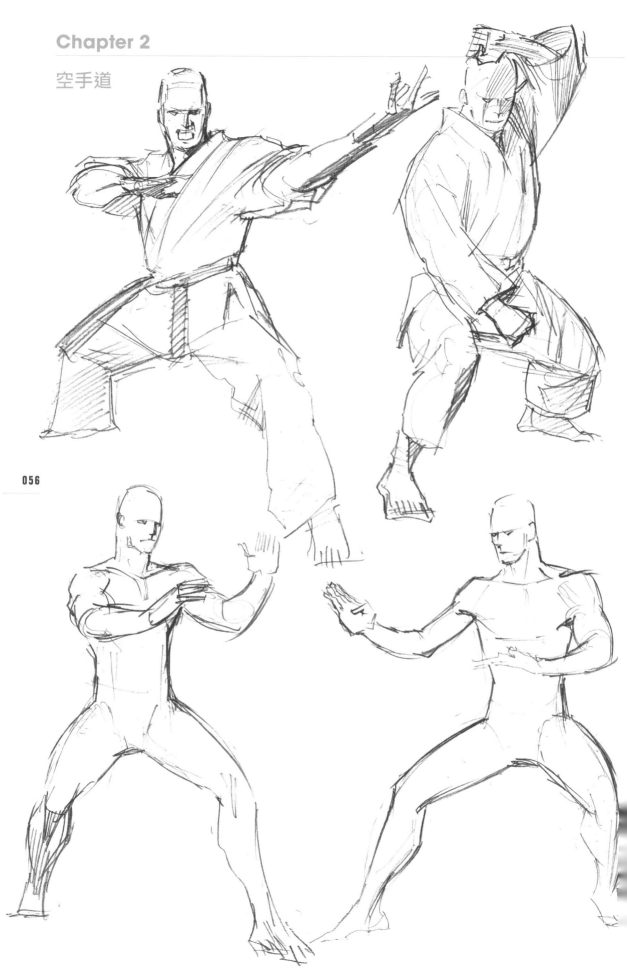

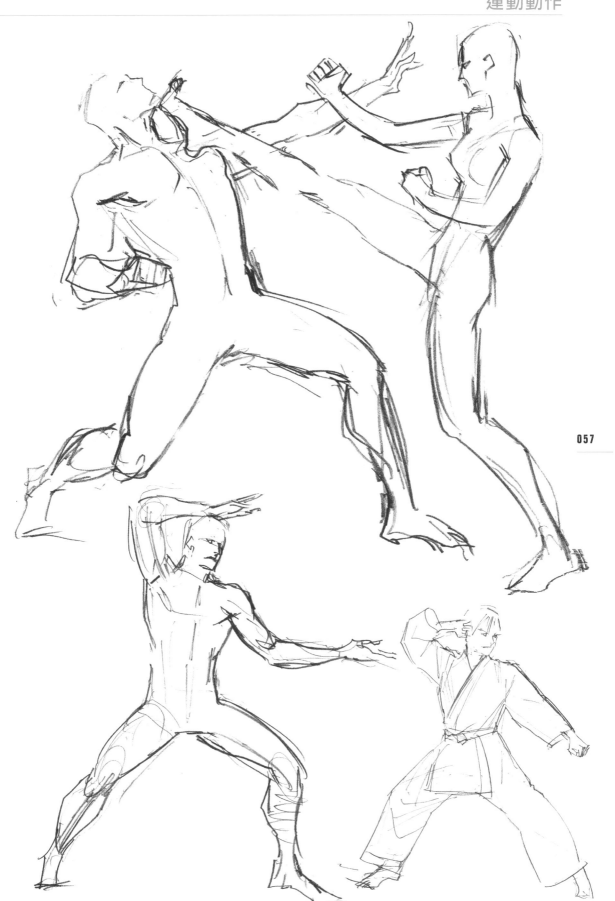

柔道

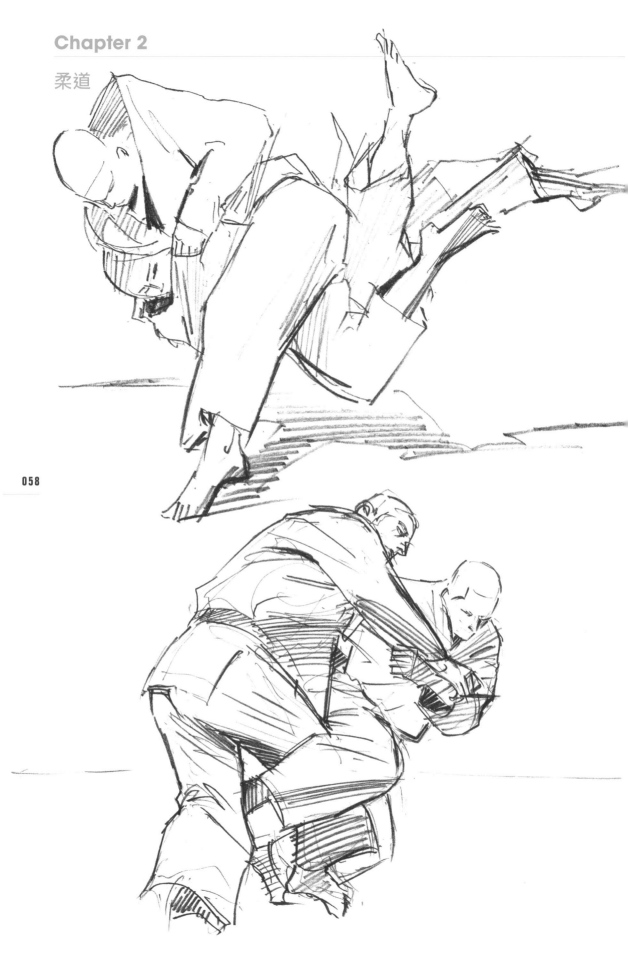

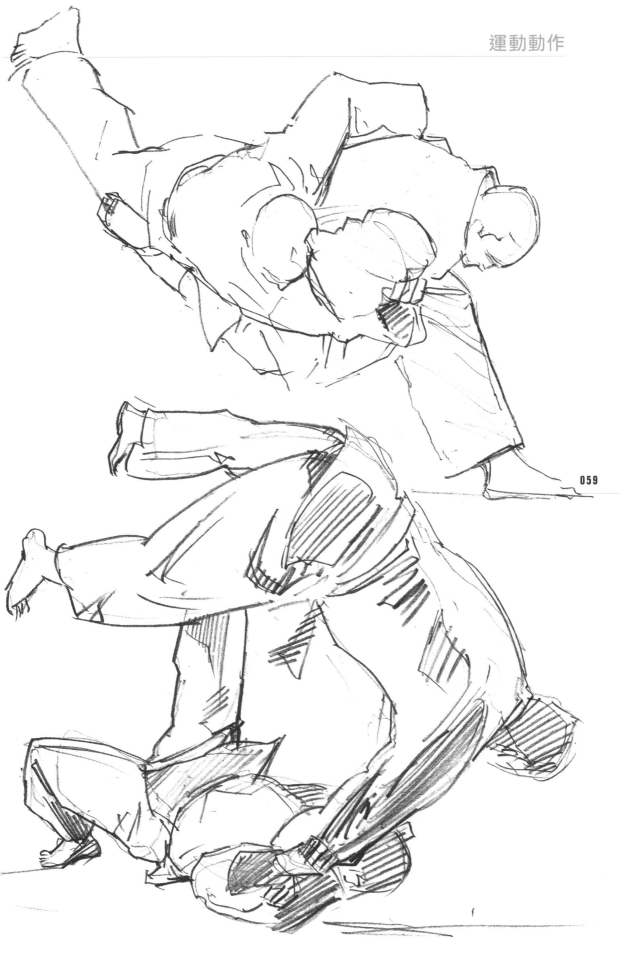

跆拳道

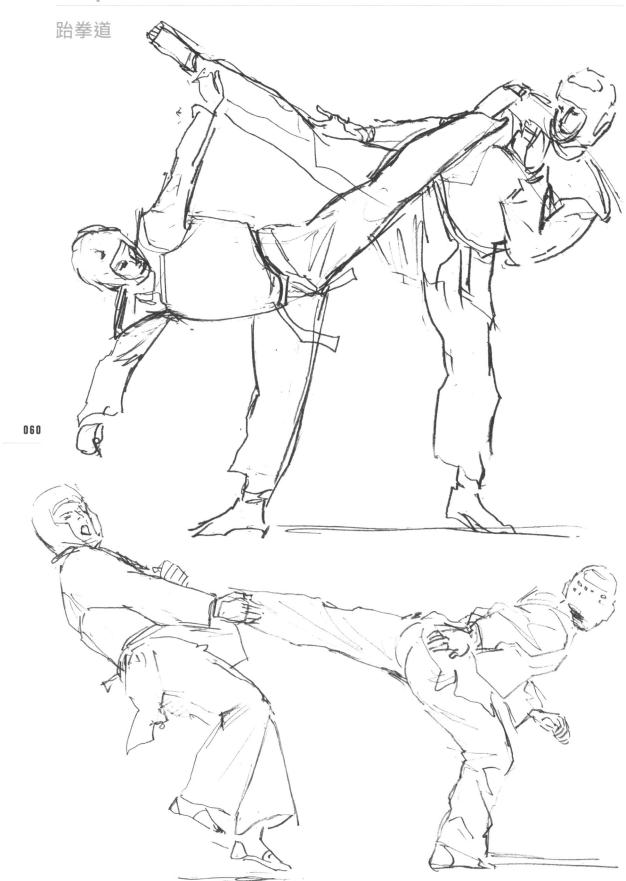

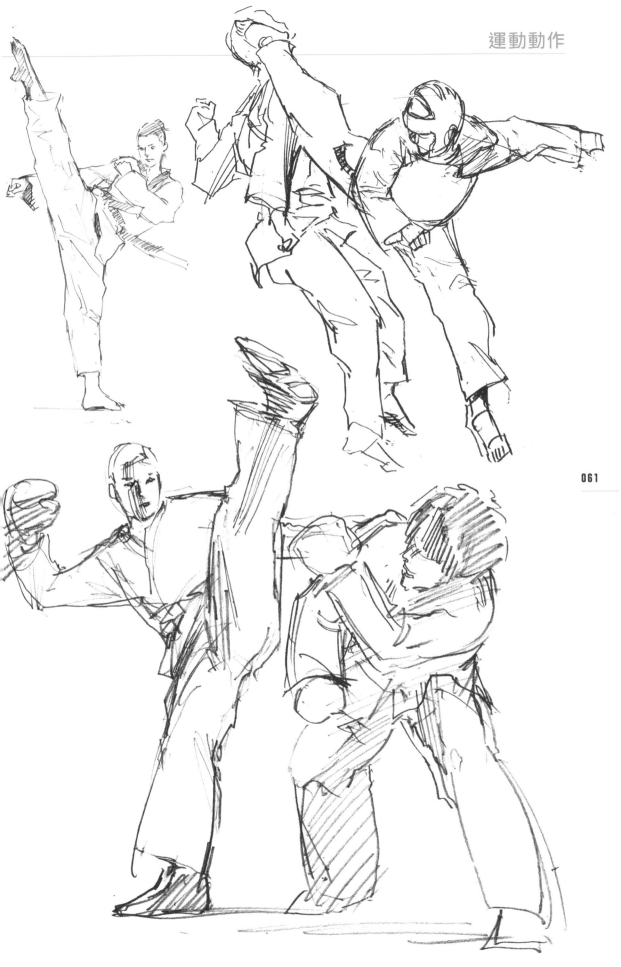

職業摔角

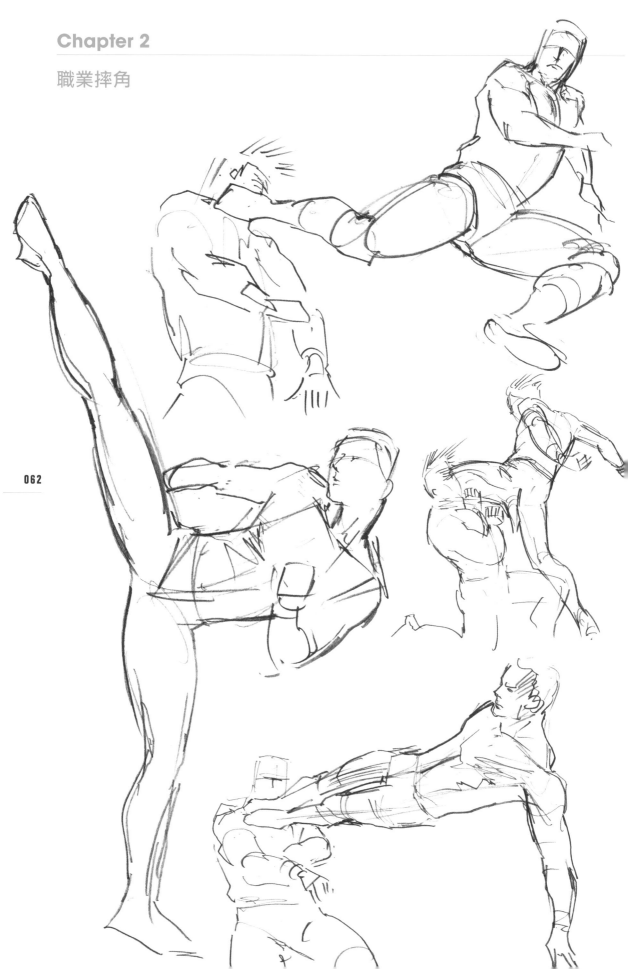

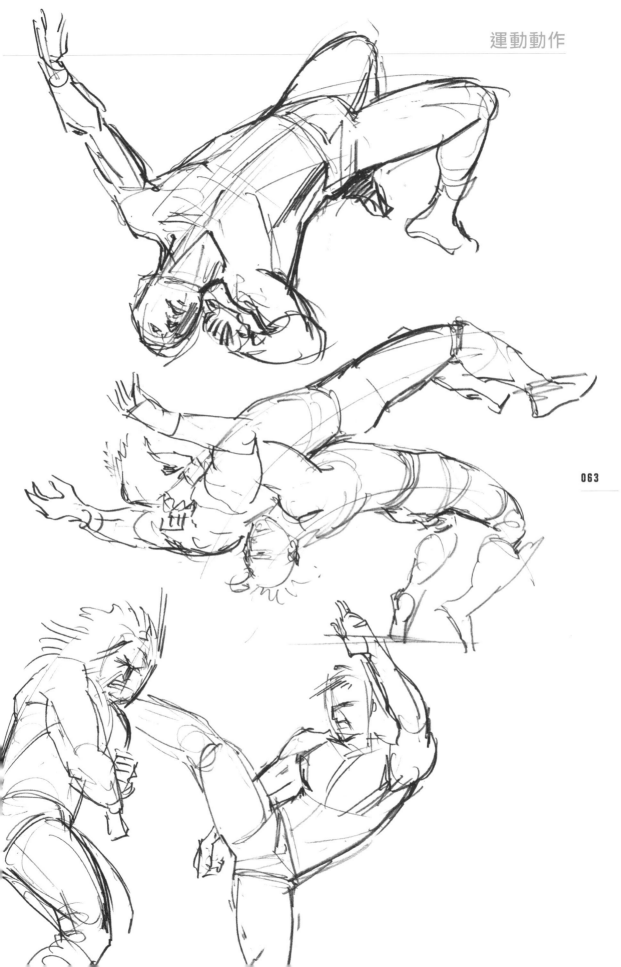

舉重

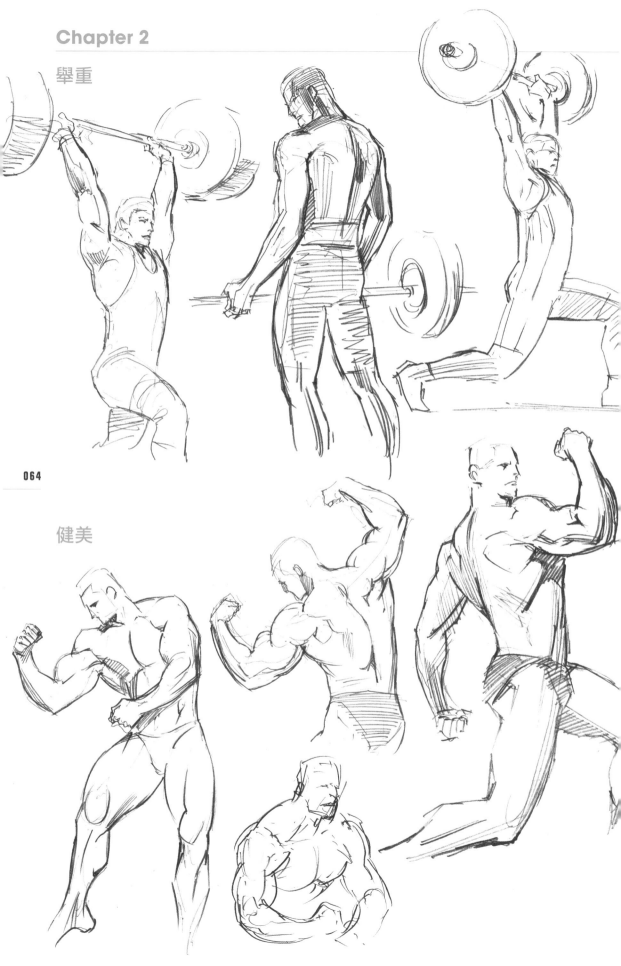

健美

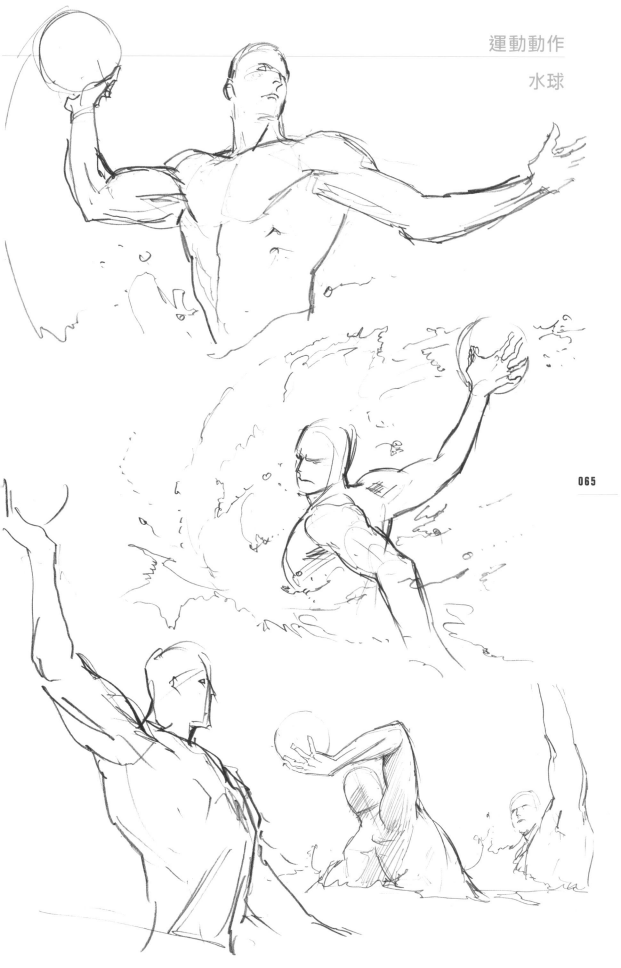

不確定時就從鏡中確認

看著鏡子確認

動畫師在不了解細部結構或動作時,常在鏡子前擺出姿勢來確認是否正確。雖然只是簡單的步驟,但能一邊確認細節一邊作畫,不用憑空想像。

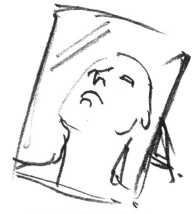

確認臉的角度看起來會是什麼樣子。

明明想畫手指往前伸,畫出來卻像往上翹起。

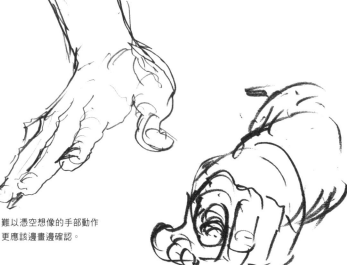

難以憑空想像的手部動作更應該邊畫邊確認。

確認手指結構。

為了找出較後方的手臂位置,要先用鏡子確認後再作畫。

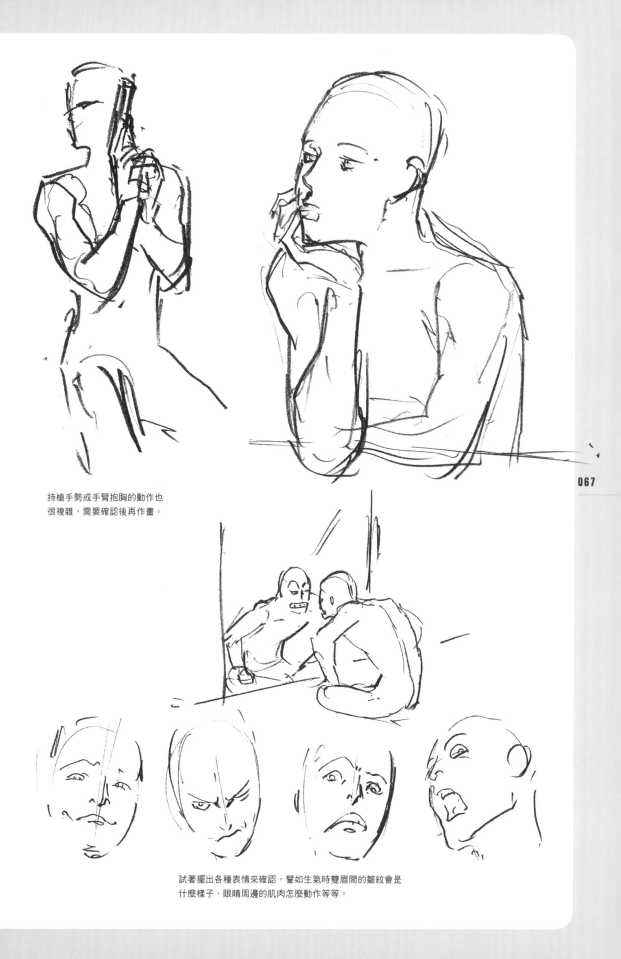

持槍手勢或手臂抱胸的動作也
很複雜，需要確認後再作畫。

試著擺出各種表情來確認，譬如生氣時雙眉間的皺紋會是
什麼樣子、眼睛周邊的肌肉怎麼動作等等。

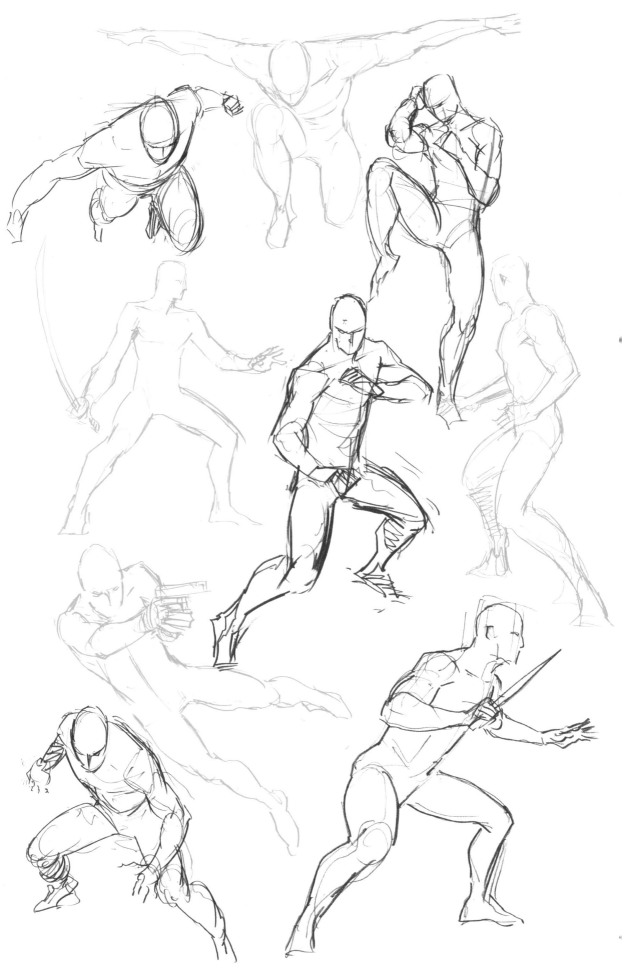

Chapter 3
武打動作

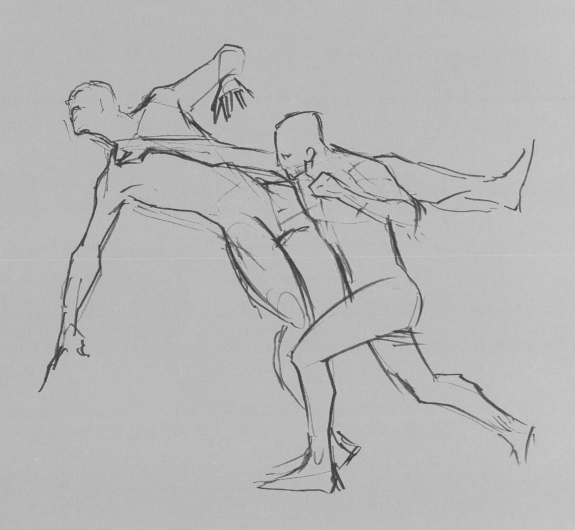

決勝姿勢

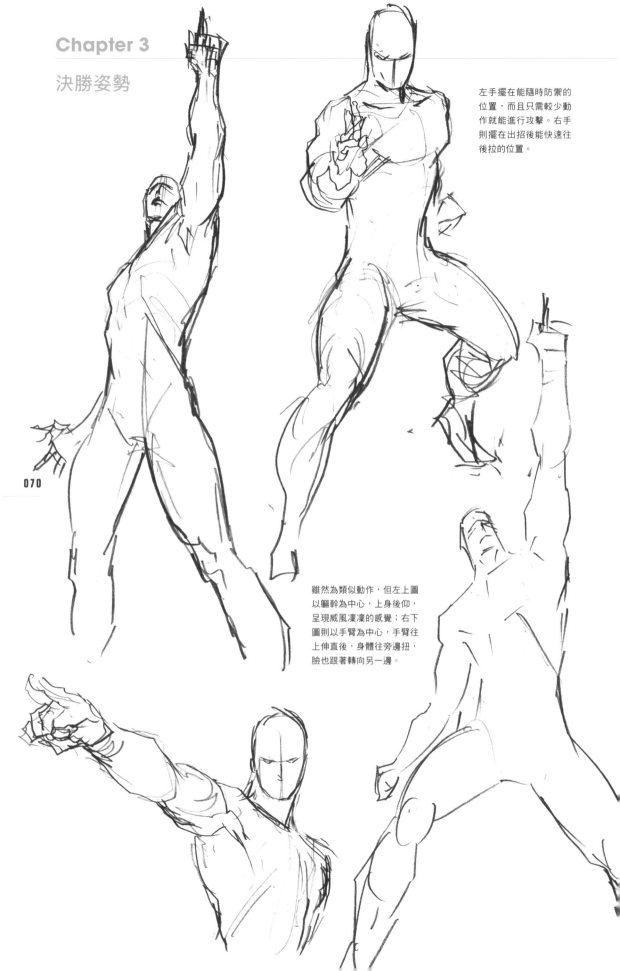

左手擺在能隨時防禦的位置，而且只需較少動作就能進行攻擊。右手則擺在出招後能快速往後拉的位置。

雖然為類似動作，但左上圖以軀幹為中心，上身後仰，呈現威風凜凜的感覺；右下圖則以手臂為中心，手臂往上伸直後，身體往旁邊扭，臉也跟著轉向另一邊。

070

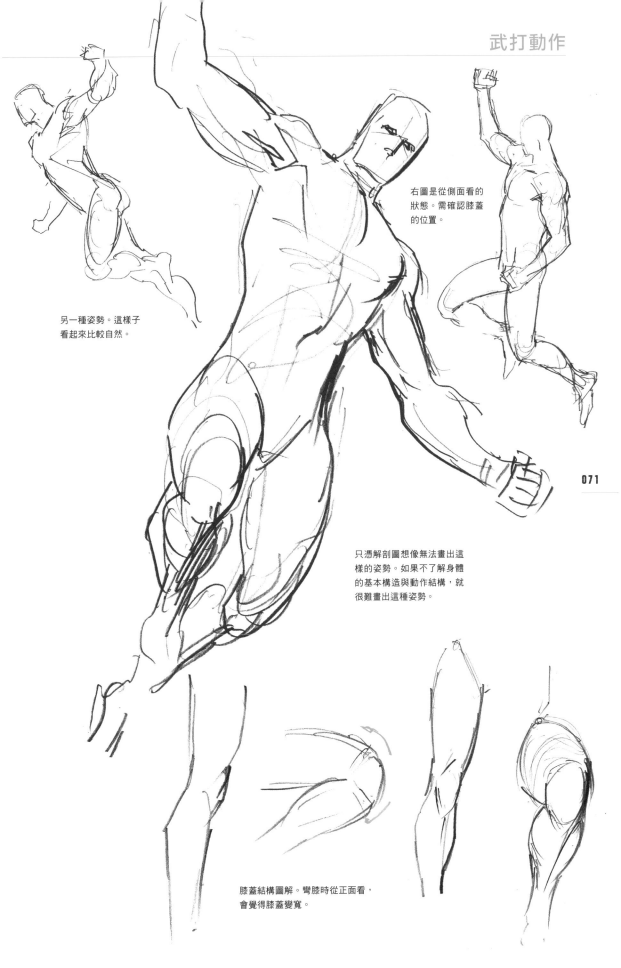

右圖是從側面看的
狀態。需確認膝蓋
的位置。

另一種姿勢。這樣子
看起來比較自然。

071

只憑解剖圖想像無法畫出這
樣的姿勢。如果不了解身體
的基本構造與動作結構，就
很難畫出這種姿勢。

膝蓋結構圖解。彎膝時從正面看，
會覺得膝蓋變寬。

決勝姿勢

為避免從正面遭受對手攻擊，大多數的格鬥姿勢都會讓身體斜向一邊。而為了能快速應對，也多會彎曲膝蓋、保持靈活。

右腳的斜線可當成影子，畫出帶弧度的線可讓人物看起來立體。

右手保護臉部，左手用來測量與對手間的距離感，也能進行攻擊。觀察各種格鬥技或格鬥漫畫，就能自然學會這種姿勢。

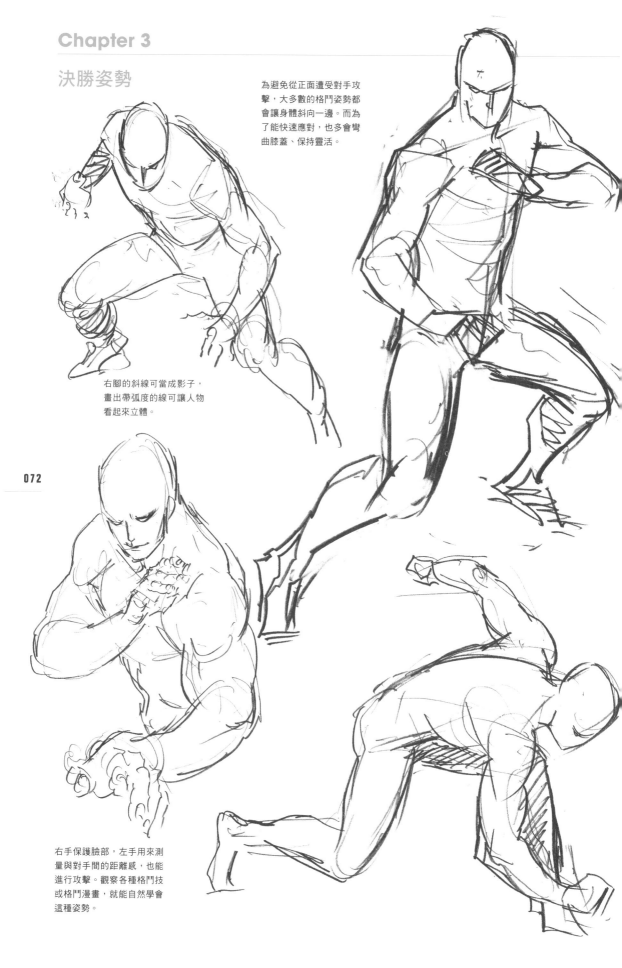

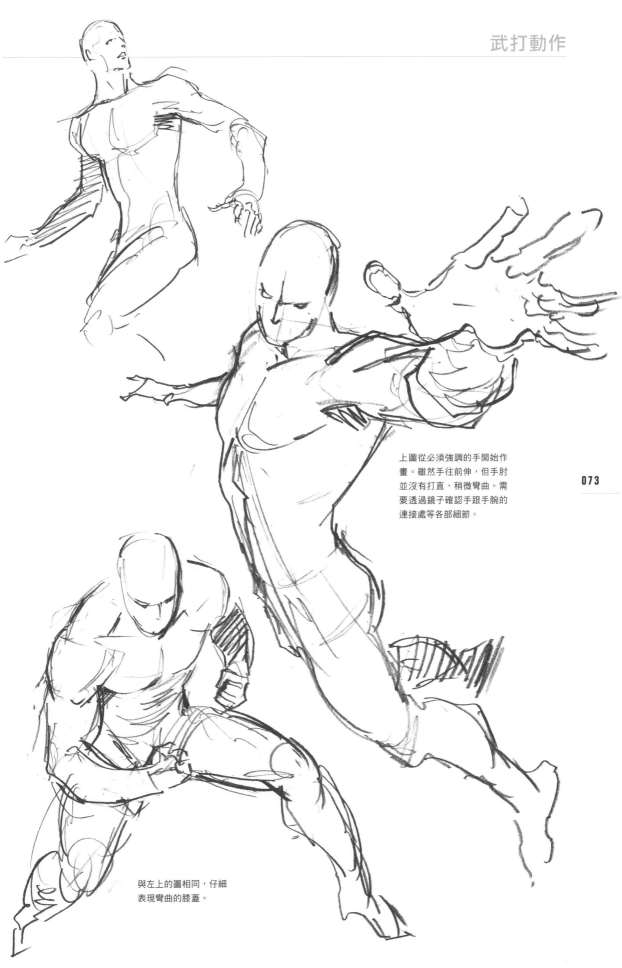

上圖從必須強調的手開始作
畫。雖然手往前伸，但手肘
並沒有打直，稍微彎曲。需
要透過鏡子確認手跟手腕的
連接處等各部細節。

與左上的圖相同，仔細
表現彎曲的膝蓋。

各種武打動作

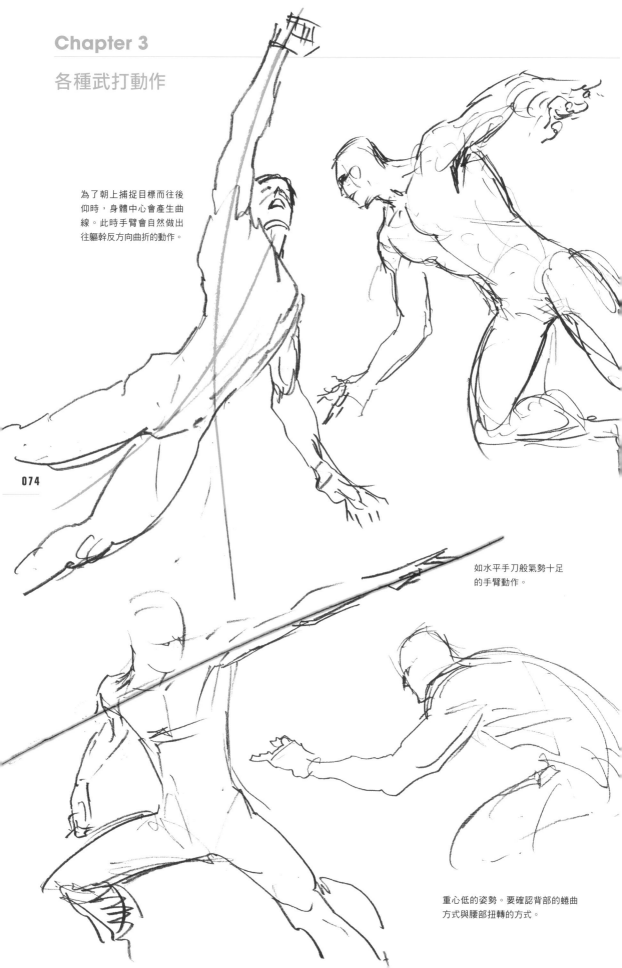

為了朝上捕捉目標而往後仰時，身體中心會產生曲線。此時手臂會自然做出往軀幹反方向曲折的動作。

074

如水平手刀般氣勢十足的手臂動作。

重心低的姿勢。要確認背部的蜷曲方式與腰部扭轉的方式。

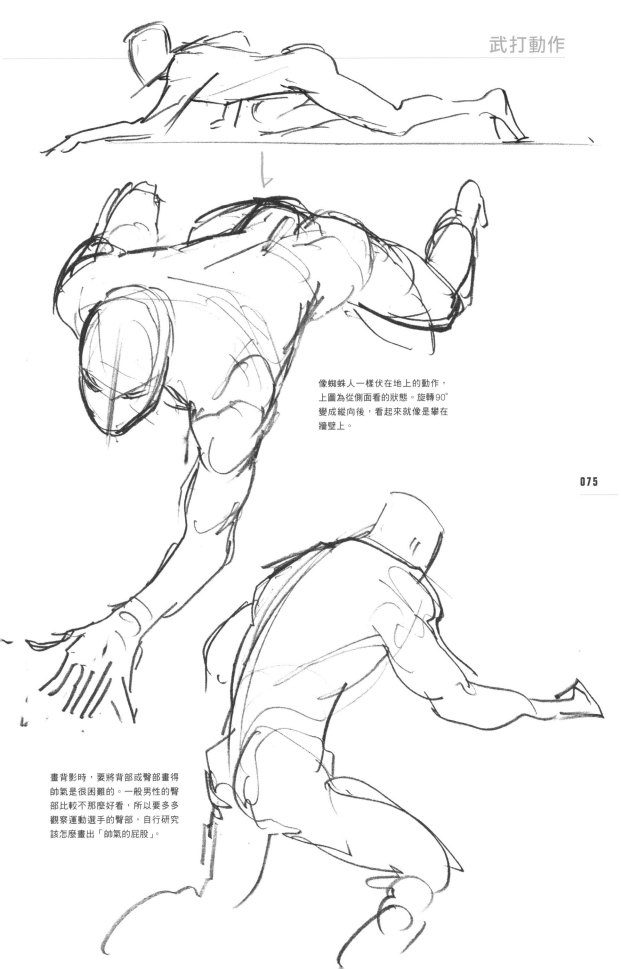

像蜘蛛人一樣伏在地上的動作，
上圖為從側面看的狀態。旋轉90°
變成縱向後，看起來就像是攀在
牆壁上。

畫背影時，要將背部或臀部畫得
帥氣是很困難的。一般男性的臀
部比較不那麼好看，所以要多多
觀察運動選手的臀部，自行研究
該怎麼畫出「帥氣的屁股」。

各種武打動作

右上是向後跳開的姿勢，左上
是下一刻著地後，稍微往側面
釋放受力的連環動作。

後踢之後收腳，以及
避開攻擊的動作。

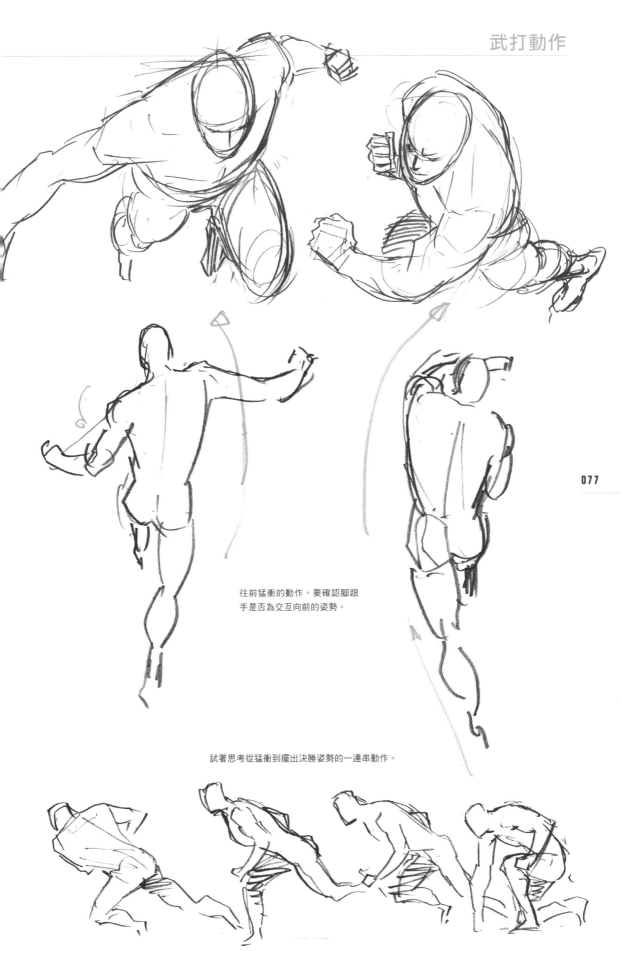

077

往前猛衝的動作。要確認腳跟
手是否為交互向前的姿勢。

試著思考從猛衝到擺出決勝姿勢的一連串動作。

武打連環動作

轉頭奔跑。

迴旋踢。

毆打場景。

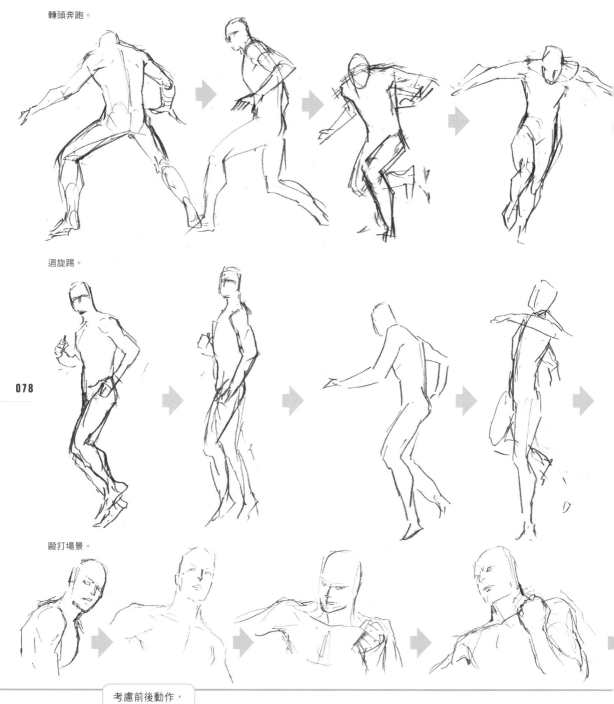

考慮前後動作，就更能捕捉到正確姿勢呢。

做動畫好難啊⋯⋯。

捕捉連串的動作

若不思考決勝姿勢前後的動作並進行整合，繪製時就會欠缺真實感。不論何種姿勢，都要先從連續動作來思考，從中捕捉姿勢，才能畫出正確的構造。動畫師以會動的影片來捕捉人類的姿勢，在工作時能自然學會正確觀察立體構造的本領，並能輕易抓出連續動作中的些許錯誤。除了想畫的姿勢外，練習同時思考前後動作，是對增添真實感相當有益的做法。

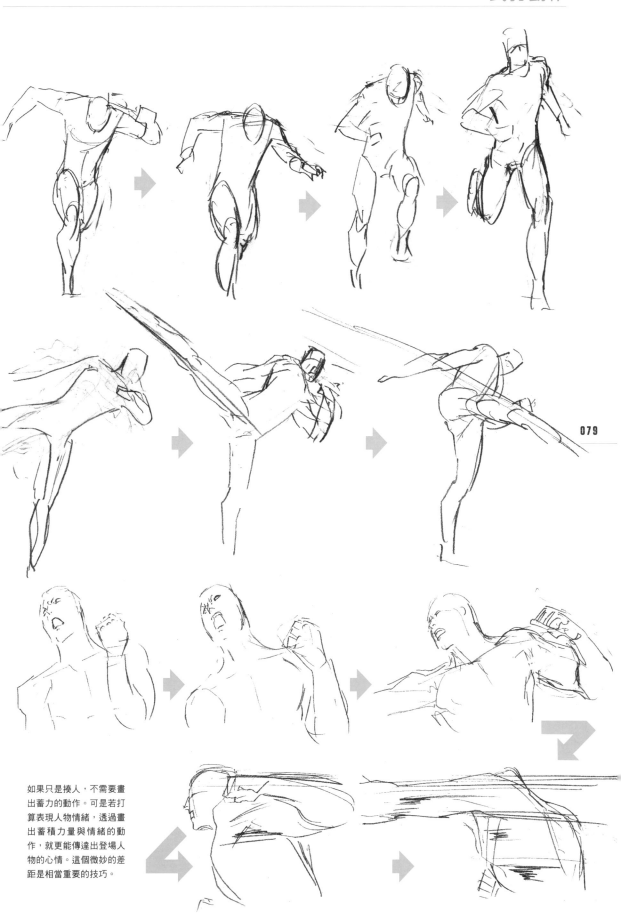

079

如果只是揍人,不需要畫
出蓄力的動作。可是若打
算表現人物情緒,透過畫
出蓄積力量與情緒的動
作,就更能傳達出登場人
物的心情。這個微妙的差
距是相當重要的技巧。

武打動作的修改講座 ①

骨格與肌肉的動向要正確

動畫必須畫出連續的動作,若骨格與肌肉的動向錯誤,便無法畫出自然的武打動作。在這個單元中,我將試著用動作不自然的圖進行比較並修正。

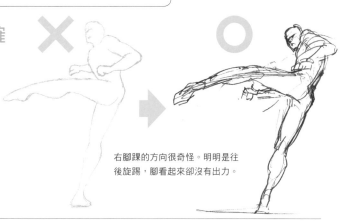

右腳踝的方向很奇怪。明明是往後旋踢,腳看起來卻沒有出力。

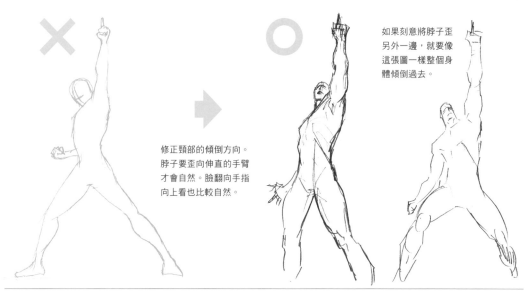

如果刻意將脖子歪另外一邊,就要像這張圖一樣整個身體傾倒過去。

修正頸部的傾倒方向。脖子要歪向伸直的手臂才會自然。臉翻向手指向上看也比較自然。

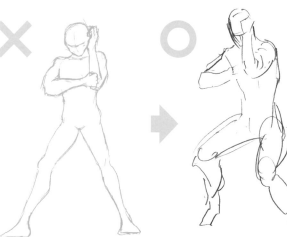

這樣的防禦姿勢下半身完全沒有出力。腰部要蹲低,視線向前、保護臉部。

如果受到打擊,身體會扭向一邊。

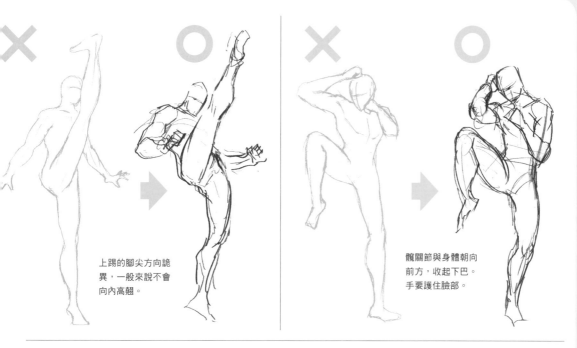

上踢的腳尖方向詭
異，一般來說不會
向內高翹。

髖關節與身體朝向
前方，收起下巴。
手要護住臉部。

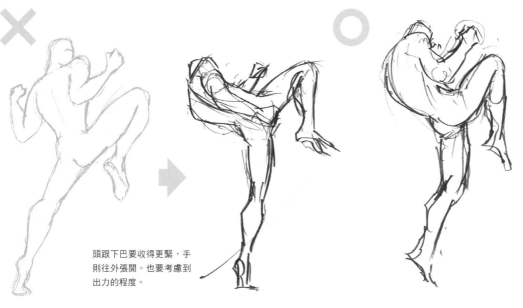

頭跟下巴要收得更緊，手
則往外張開。也要考慮到
出力的程度。

看不出意圖的姿勢。作畫時
必須為每個動作加上理由。

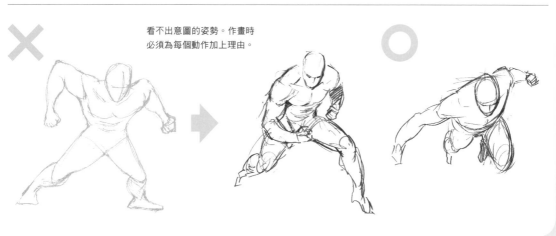

攻擊動作

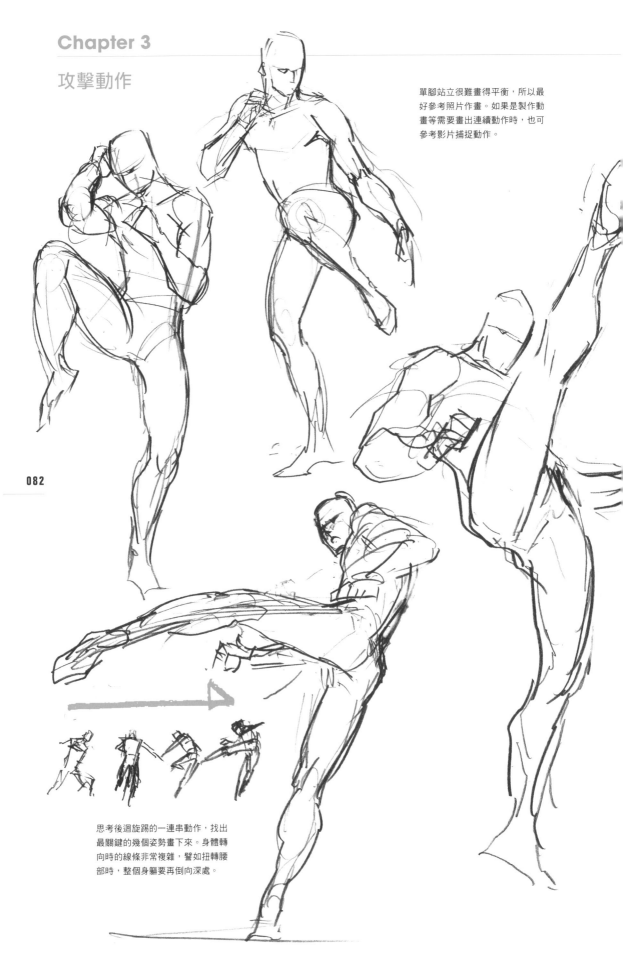

單腳站立很難畫得平衡,所以最好參考照片作畫。如果是製作動畫等需要畫出連續動作時,也可參考影片捕捉動作。

思考後迴旋踢的一連串動作,找出最關鍵的幾個姿勢畫下來。身體轉向時的線條非常複雜,譬如扭轉腰部時,整個身軀要再倒向深處。

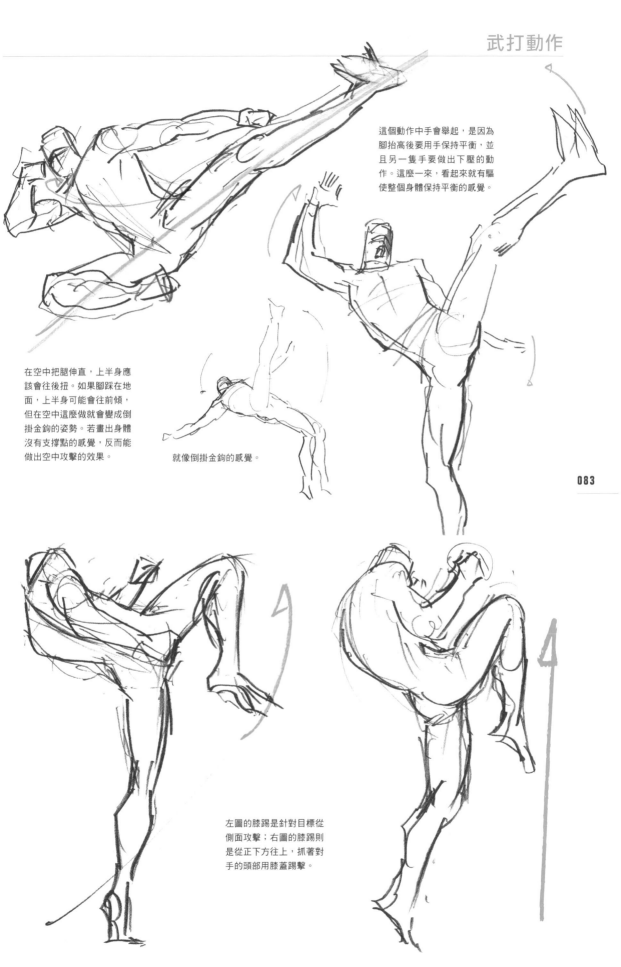

這個動作中手會舉起，是因為腳抬高後要用手保持平衡，並且另一隻手要做出下壓的動作。這麼一來，看起來就有驅使整個身體保持平衡的感覺。

在空中把腿伸直，上半身應該會往後扭。如果腳踩在地面，上半身可能會往前傾，但在空中這麼做就會變成倒掛金鉤的姿勢。若畫出身體沒有支撐點的感覺，反而能做出空中攻擊的效果。

就像倒掛金鉤的感覺。

083

左圖的膝踢是針對目標從側面攻擊；右圖的膝踢則是從正下方往上，抓著對手的頭部用膝蓋踢擊。

攻擊動作

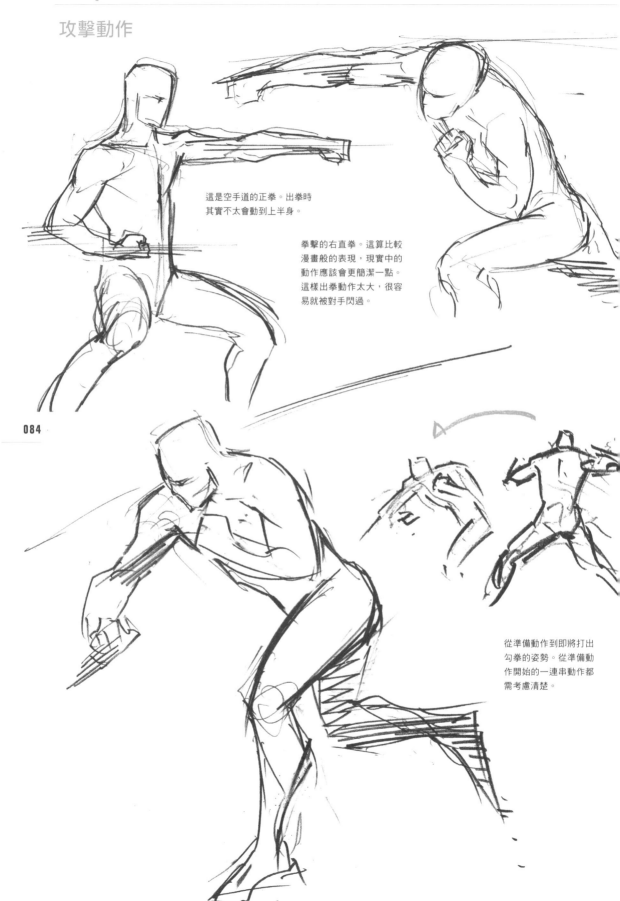

這是空手道的正拳。出拳時
其實不太會動到上半身。

拳擊的右直拳。這算比較
漫畫般的表現,現實中的
動作應該會更簡潔一點。
這樣出拳動作太大,很容
易就被對手閃過。

從準備動作到即將打出
勾拳的姿勢。從準備動
作開始的一連串動作都
需考慮清楚。

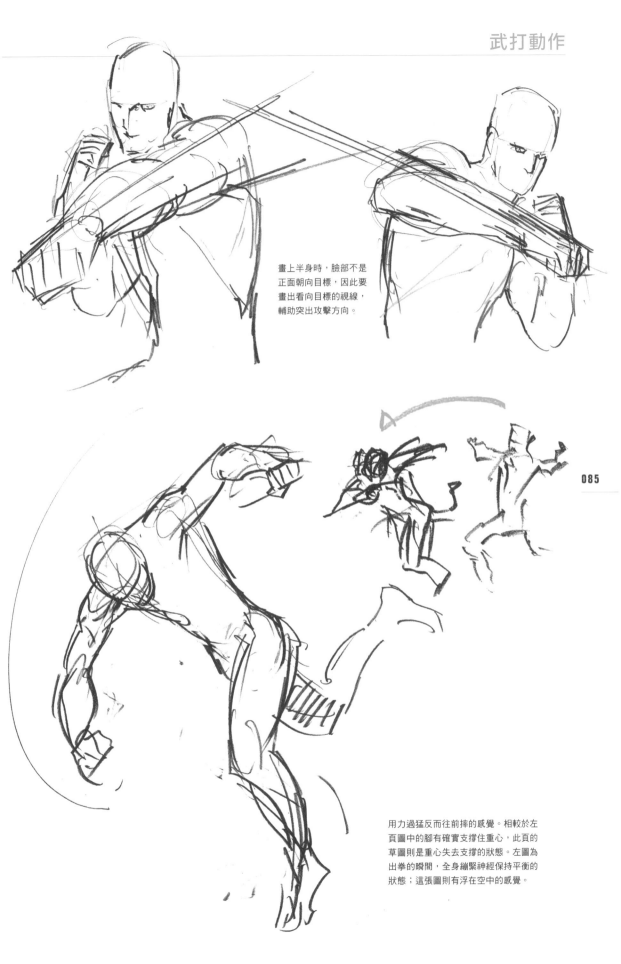

畫上半身時，臉部不是
正面朝向目標，因此要
畫出看向目標的視線，
輔助突出攻擊方向。

用力過猛反而往前摔的感覺。相較於左
頁圖中的腳有確實支撐住重心，此頁的
草圖則是重心失去支撐的狀態。左圖為
出拳的瞬間，全身繃緊神經保持平衡的
狀態；這張圖則有浮在空中的感覺。

攻擊動作

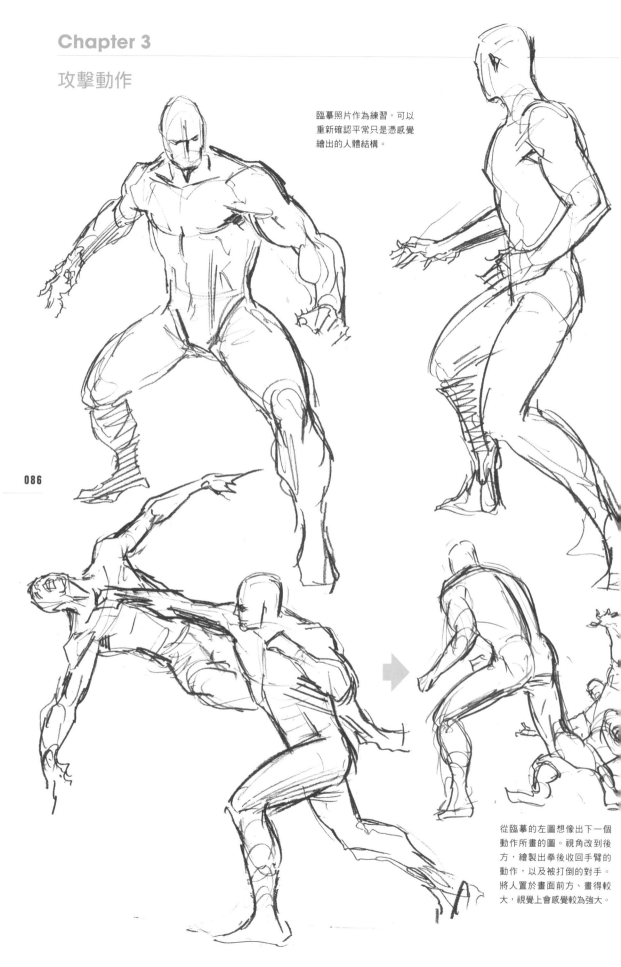

臨摹照片作為練習,可以
重新確認平常只是憑感覺
繪出的人體結構。

從臨摹的左圖想像出下一個
動作所畫的圖。視角改到後
方,繪製出拳後收回手臂的
動作,以及被打倒的對手。
將人置於畫面前方、畫得較
大,視覺上會感覺較為強大。

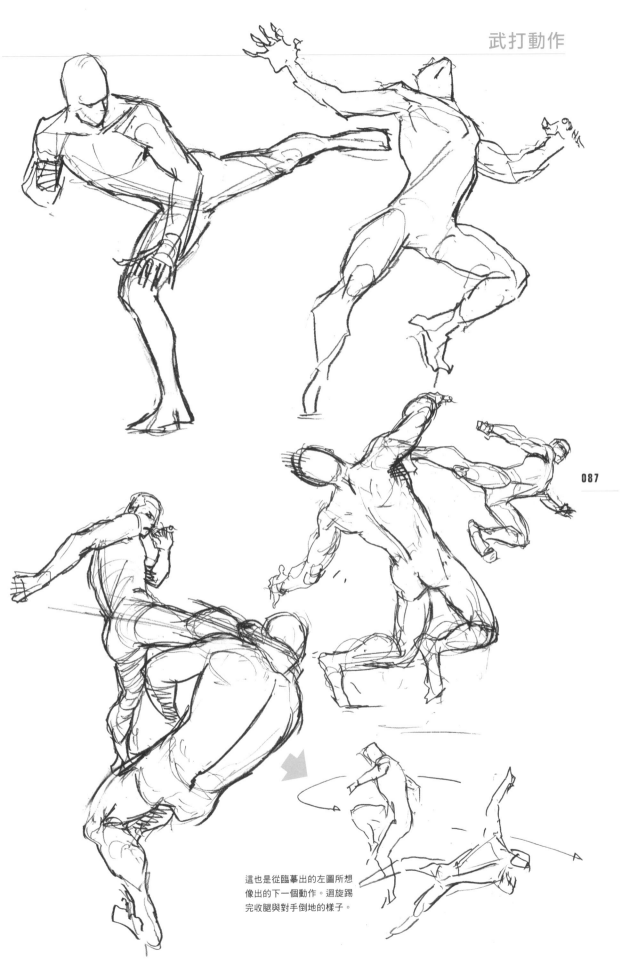

087

這也是從臨摹出的左圖所想
像出的下一個動作。迴旋踢
完收腿與對手倒地的樣子。

長年製作動畫後，我也發展出一
套對穩住或扭轉腰部的概略畫
法，不過觀察照片後還是能發現
更為正確的姿勢。

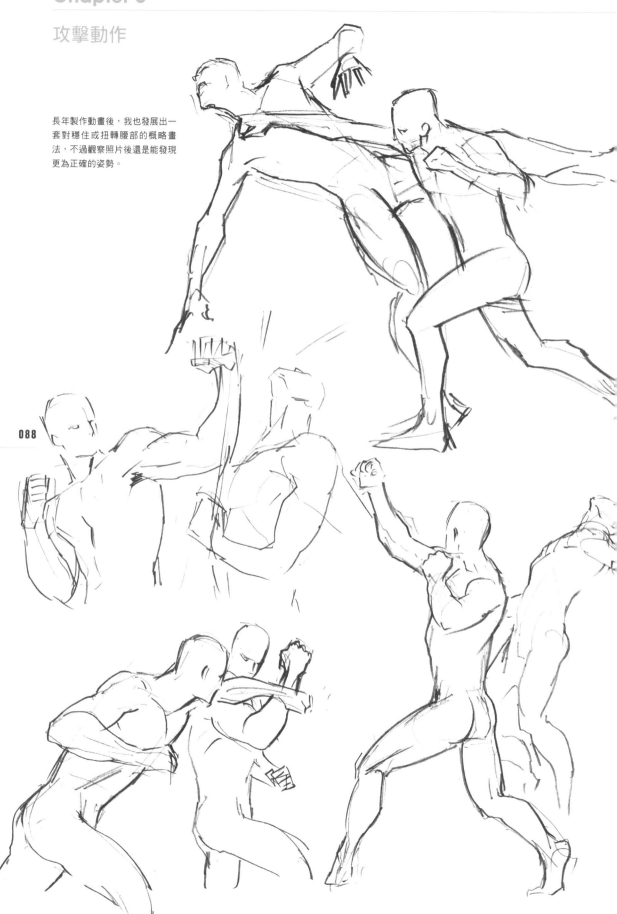

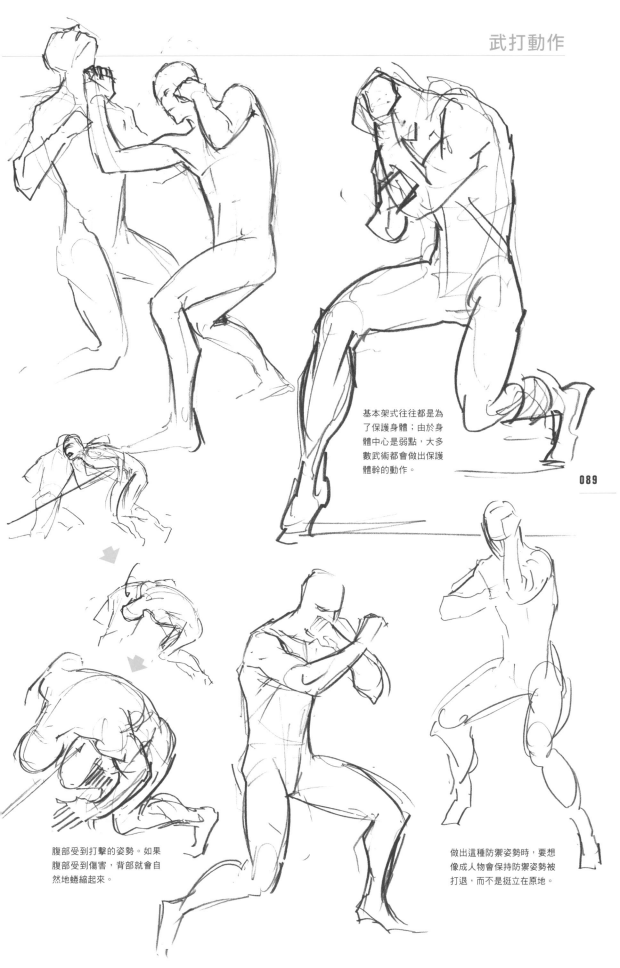

基本架式往往都是為了保護身體；由於身體中心是弱點，大多數武術都會做出保護體幹的動作。

腹部受到打擊的姿勢。如果腹部受到傷害，背部就會自然地蜷縮起來。

做出這種防禦姿勢時，要想像成人物會保持防禦姿勢被打退，而不是挺立在原地。

視覺效果

繪出攻擊效果線，
加強視覺呈現結果

在軌跡上對快速的拳擊或踢擊加上效果線，看起來會更有力道。這原是動畫中使用的技巧，透過殘影來表現，可以做出把快到眼睛看不到的動作視覺化。在靜止畫中也能營造出同樣的效果，各位不妨多加嘗試。不過為避免太過誇張，只要在軌跡上畫上簡單的線即可。

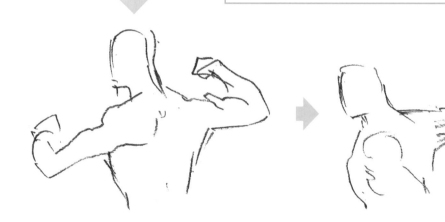

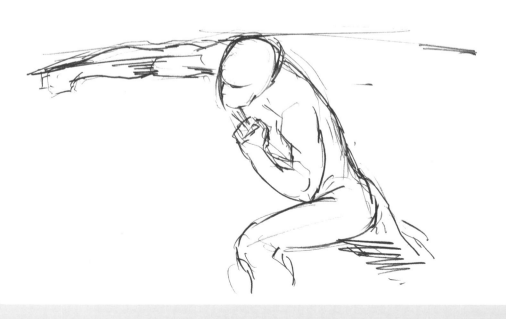

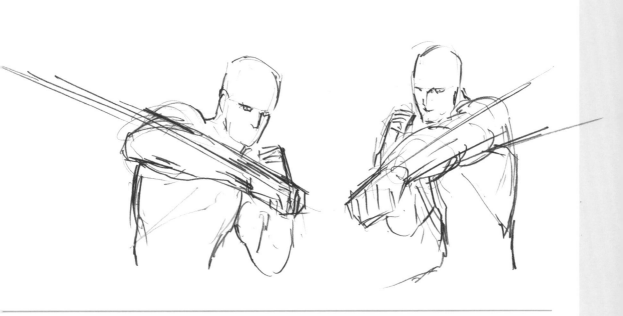

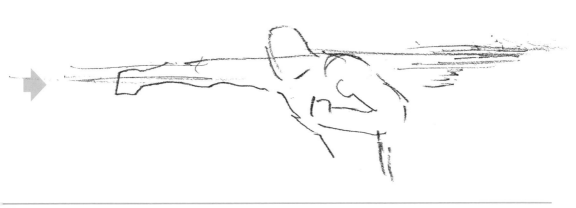

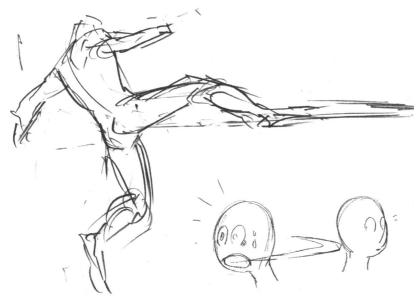

動畫業界將這種效果線稱為「幽靈
（OBAKE）」，例如左圖中為表現轉
頭的動作，會加入相應的效果線。
圖中為稍微誇張的漫畫式表現，在
寫實的圖中製作效果線時，只用線
條簡單表現即可。

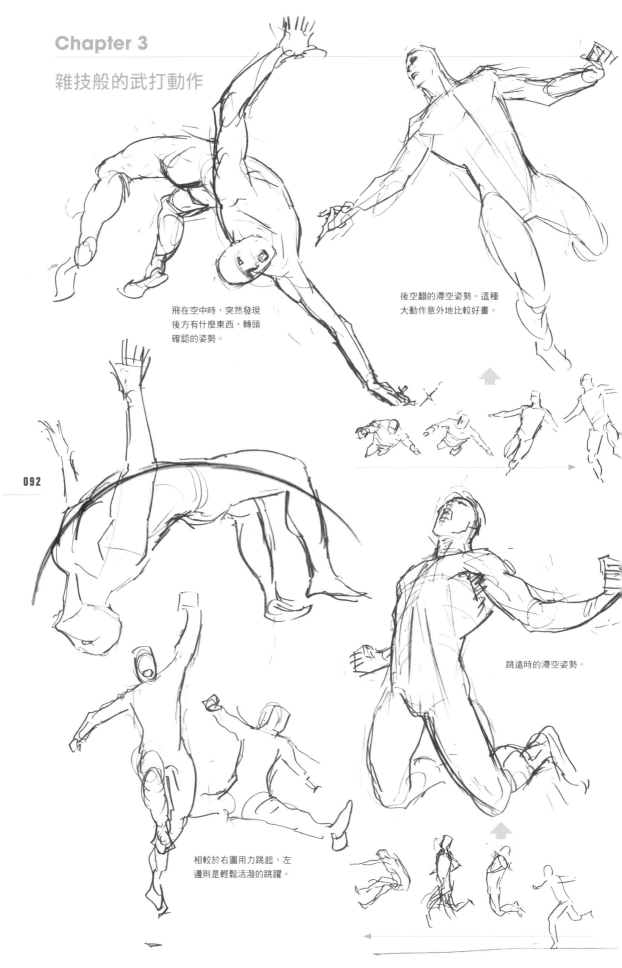

Chapter 3

雜技般的武打動作

飛在空中時，突然發現
後方有什麼東西，轉頭
確認的姿勢。

後空翻的滯空姿勢。這種
大動作意外地比較好畫。

跳遠時的滯空姿勢。

相較於右圖用力跳起，左
邊則是輕鬆活潑的跳躍。

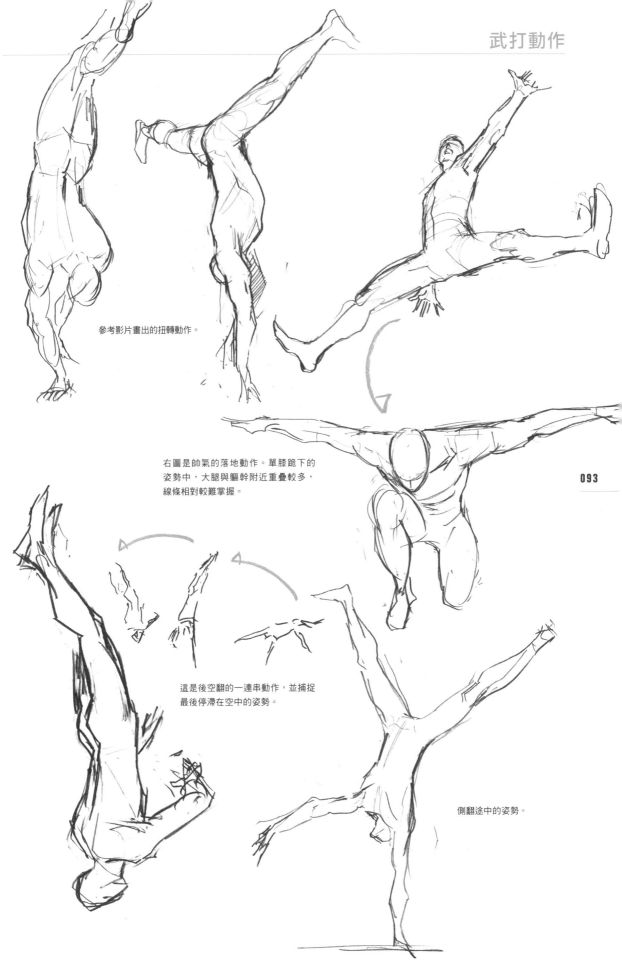

參考影片畫出的扭轉動作。

右圖是帥氣的落地動作。單膝跪下的
姿勢中，大腿與軀幹附近重疊較多，
線條相對較難掌握。

這是後空翻的一連串動作，並捕捉
最後停滯在空中的姿勢。

側翻途中的姿勢。

持槍動作

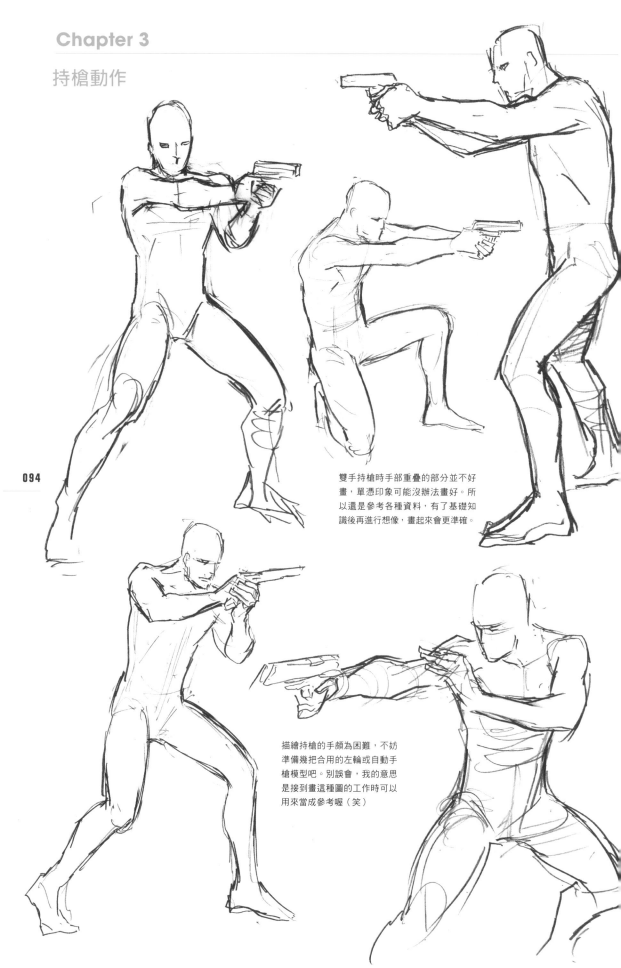

雙手持槍時手部重疊的部分並不好
畫，單憑印象可能沒辦法畫好。所
以還是參考各種資料，有了基礎知
識後再進行想像，畫起來會更準確。

描繪持槍的手頗為困難，不妨
準備幾把合用的左輪或自動手
槍模型吧。別誤會，我的意思
是接到畫這種圖的工作時可以
用來當成參考喔（笑）

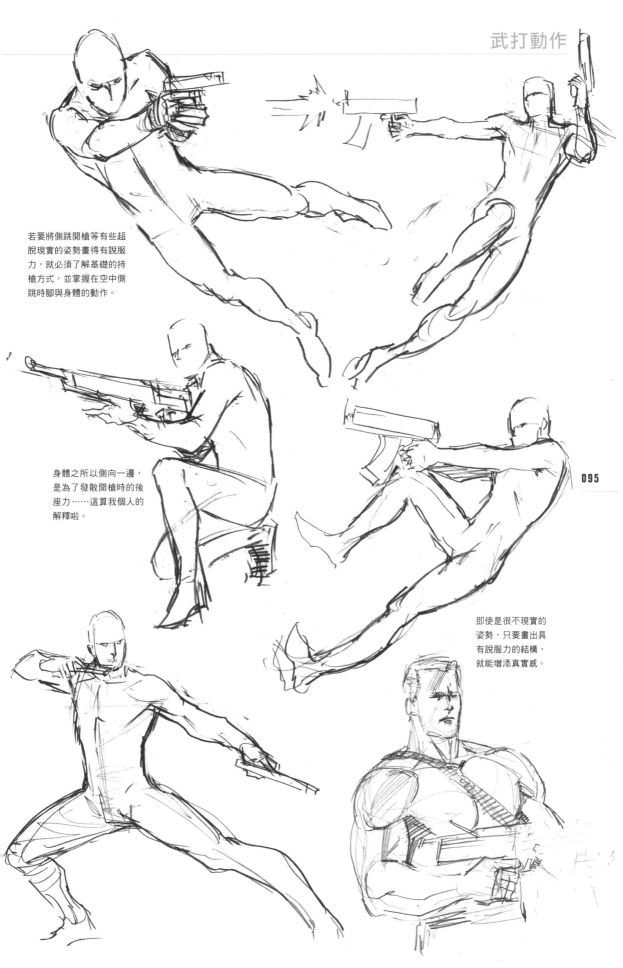

若要將側跳開槍等有些超脫現實的姿勢畫得有說服力，就必須了解基礎的持槍方式，並掌握在空中側跳時腳與身體的動作。

身體之所以側向一邊，是為了發散開槍時的後座力……這算我個人的解釋啦。

即使是很不現實的姿勢，只要畫出具有說服力的結構，就能增添真實感。

持劍的武打動作

日本刀與西洋劍的使用方法略有不同。日本刀以斬切為前提;而從電影等資料中可以觀察到,西洋劍是活用重量揮劍劈擊;擊劍等武器則以刺擊為主。不論架式或揮動方法都不盡相同,要細心注意。

左手往前伸是為了估量距離。如下圖般用雙手握住刀並移動,看起來就有些樣子了。

繪製二刀流的姿勢時,考量到使用兩把刀的意義,其中一把用來防禦是比較自然的。兩把都拿來攻擊效率應該不太好。

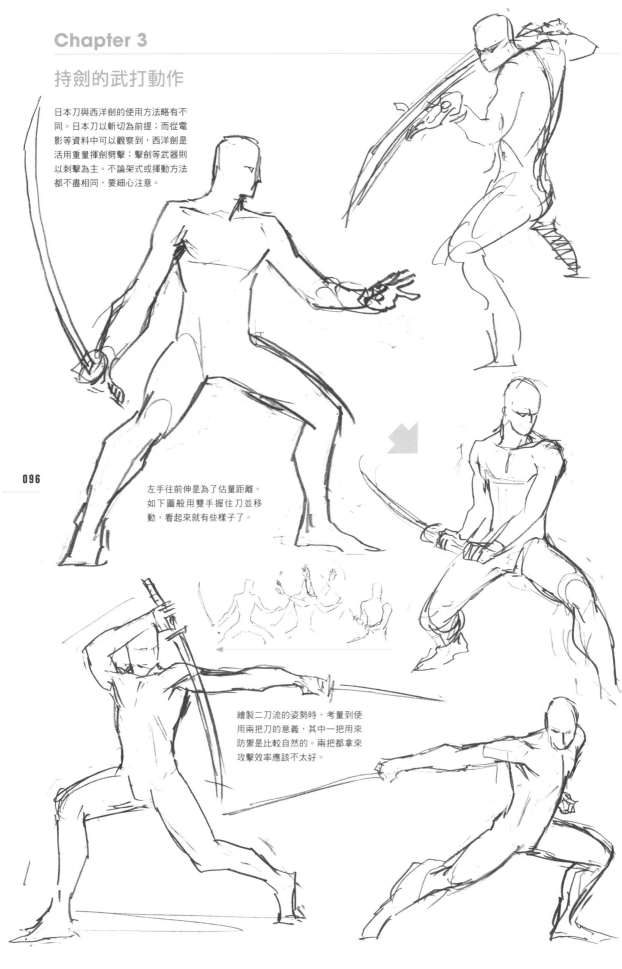

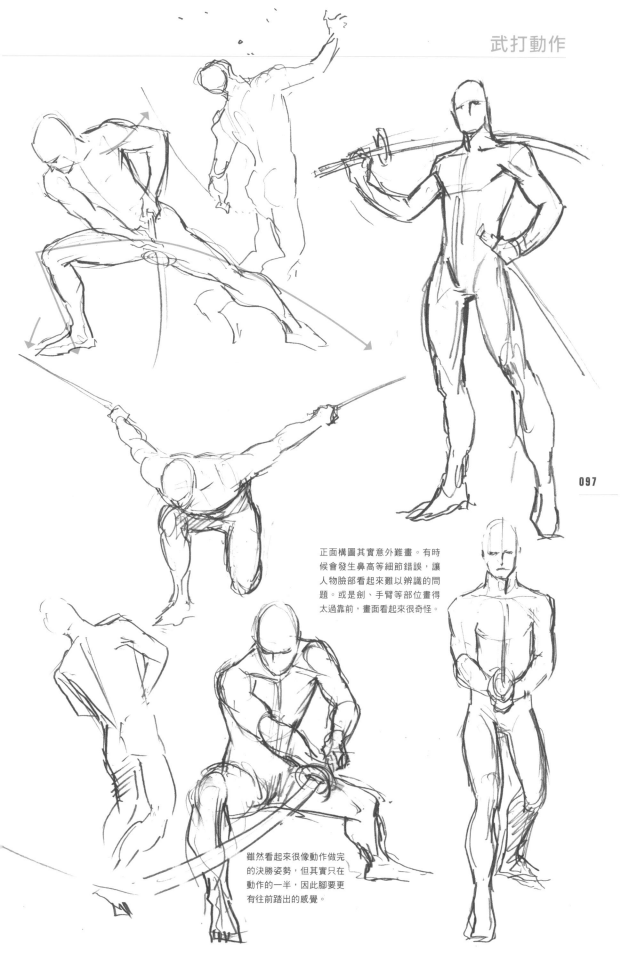

正面構圖其實意外難畫。有時候會發生鼻高等細節錯誤，讓人物臉部看起來難以辨識的問題。或是劍、手臂等部位畫得太過靠前，畫面看起來很奇怪。

雖然看起來很像動作做完的決勝姿勢，但其實只在動作的一半，因此腳要更有往前踏出的感覺。

持劍的武打動作

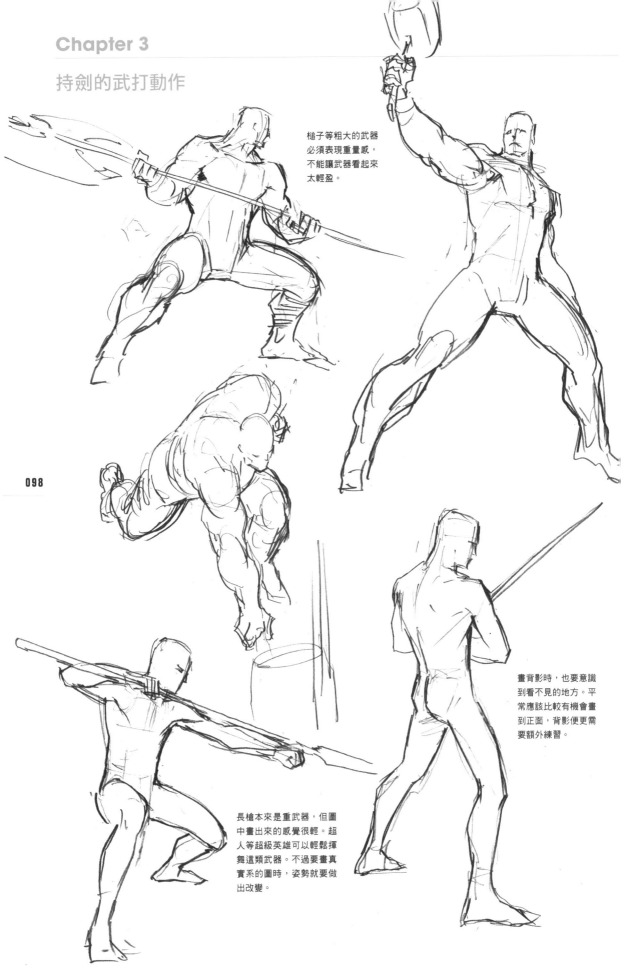

槌子等粗大的武器
必須表現重量感，
不能讓武器看起來
太輕盈。

畫背影時，也要意識
到看不見的地方。平
常應該比較有機會畫
到正面，背影便更需
要額外練習。

長槍本來是重武器，但圖
中畫出來的感覺很輕。超
人等超級英雄可以輕鬆揮
舞這類武器。不過要畫真
實系的圖時，姿勢就要做
出改變。

匕首的武打動作

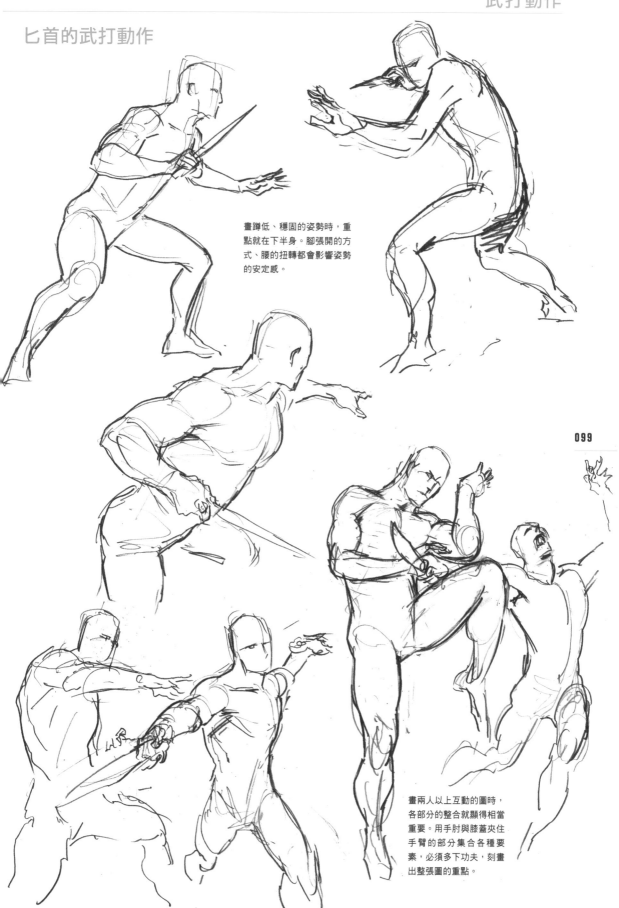

畫蹲低、穩固的姿勢時,重點就在下半身。腳張開的方式、腰的扭轉都會影響姿勢的安定感。

畫兩人以上互動的圖時,各部分的整合就顯得相當重要。用手肘與膝蓋夾住手臂的部分集合各種要素,必須多下功夫,刻畫出整張圖的重點。

經典功夫動作

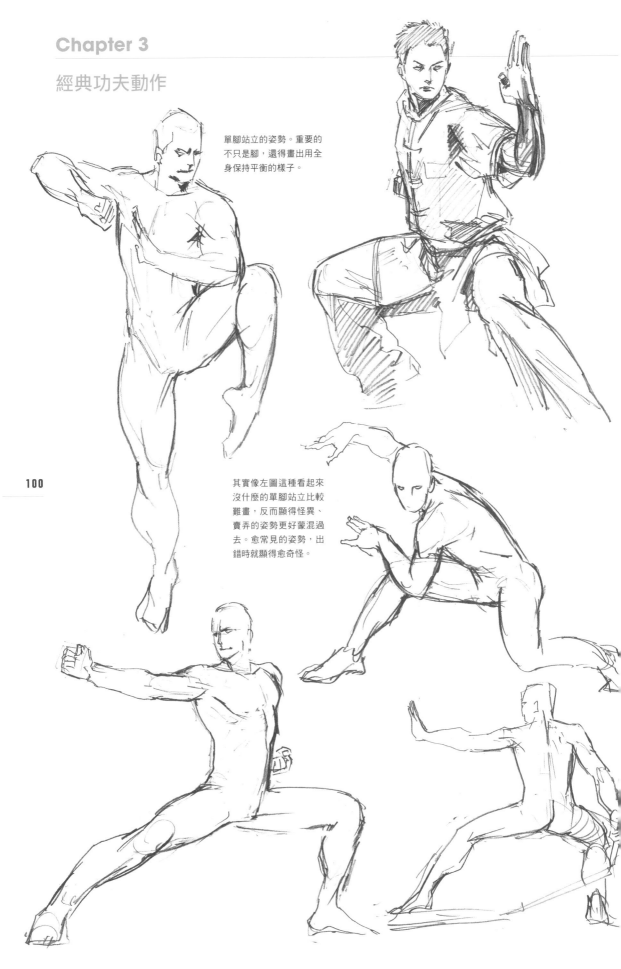

單腳站立的姿勢。重要的
不只是腳,還得畫出用全
身保持平衡的樣子。

其實像左圖這種看起來
沒什麼的單腳站立比較
難畫,反而顯得怪異、
賣弄的姿勢更好蒙混過
去。愈常見的姿勢,出
錯時就顯得愈奇怪。

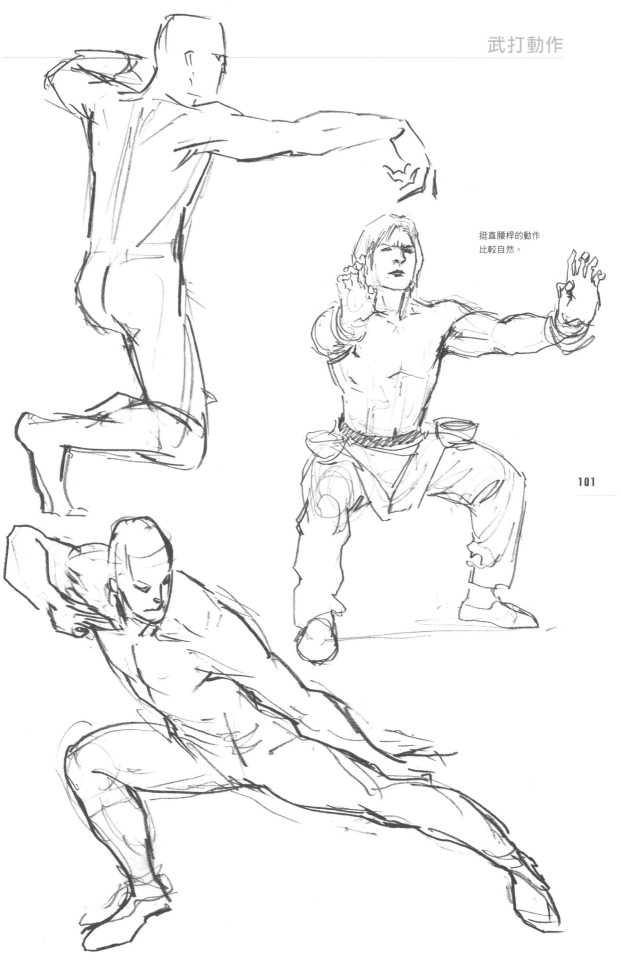

挺直腰桿的動作
比較自然。

Column

武打動作的修改講座 ②

掌握人體構造
再考慮動作

作畫時必須先正確掌握人體構造，並深思想做出的動作，才能畫得精確、漂亮。若上半身與下半身畫得不連貫，或參考人偶作畫時使用人體難以做到的動作，都會畫出奇怪的姿勢。試著自己擺出動作，當作參考吧。

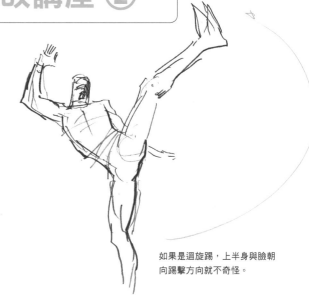

如果是迴旋踢，上半身與臉朝向踢擊方向就不奇怪。

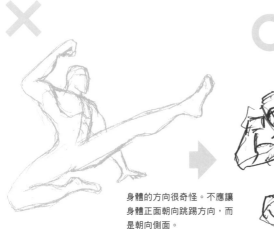

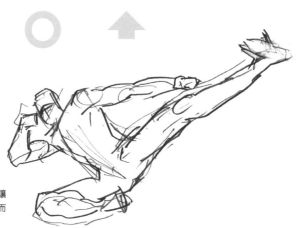

身體的方向很奇怪。不應讓身體正面朝向跳踢方向，而是朝向側面。

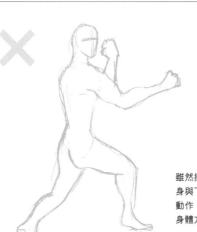

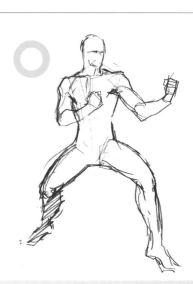

雖然擺出格鬥架式，但上半身與下半身各自做出不同的動作，相當奇怪。右撇子的身體方向應該是相反的。

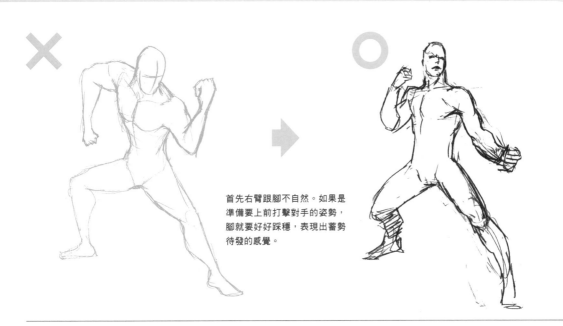

首先右臂跟腳不自然。如果是
準備要上前打擊對手的姿勢，
腳就要好好踩穩，表現出蓄勢
待發的感覺。

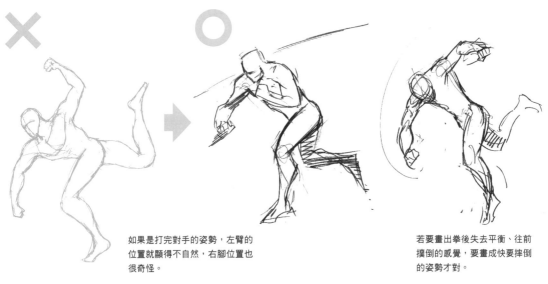

如果是打完對手的姿勢，左臂的
位置就顯得不自然，右腳位置也
很奇怪。

若要畫出拳後失去平衡、往前
撲倒的感覺，要畫成快要摔倒
的姿勢才對。

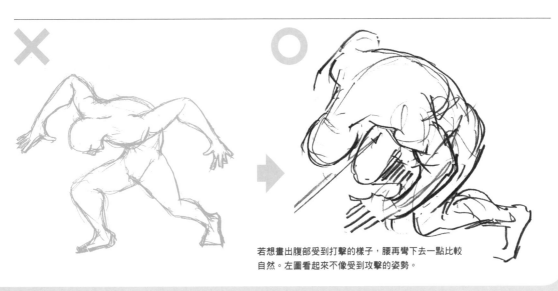

若想畫出腹部受到打擊的樣子，腰再彎下去一點比較
自然。左圖看起來不像受到攻擊的姿勢。

特攝英雄風格的動作

這個姿勢出自《假面騎士龍騎》。雖然我畫過好幾次，但還是頗為困難的。

手不出力的感覺是構圖重點。

深處的腳或彎曲的腳加上陰影，能表現立體感。

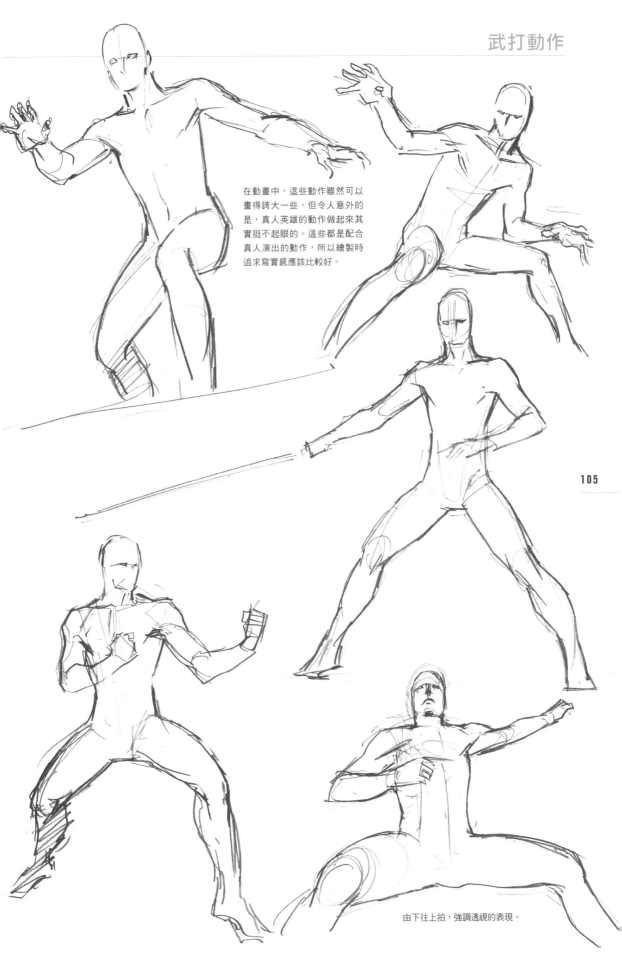

在動畫中，這些動作雖然可以
畫得誇大一些，但令人意外的
是，真人英雄的動作做起來其
實挺不起眼的。這些都是配合
真人演出的動作，所以繪製時
追求寫實感應該比較好。

105

由下往上拍，強調透視的表現。

特攝英雄風格的動作

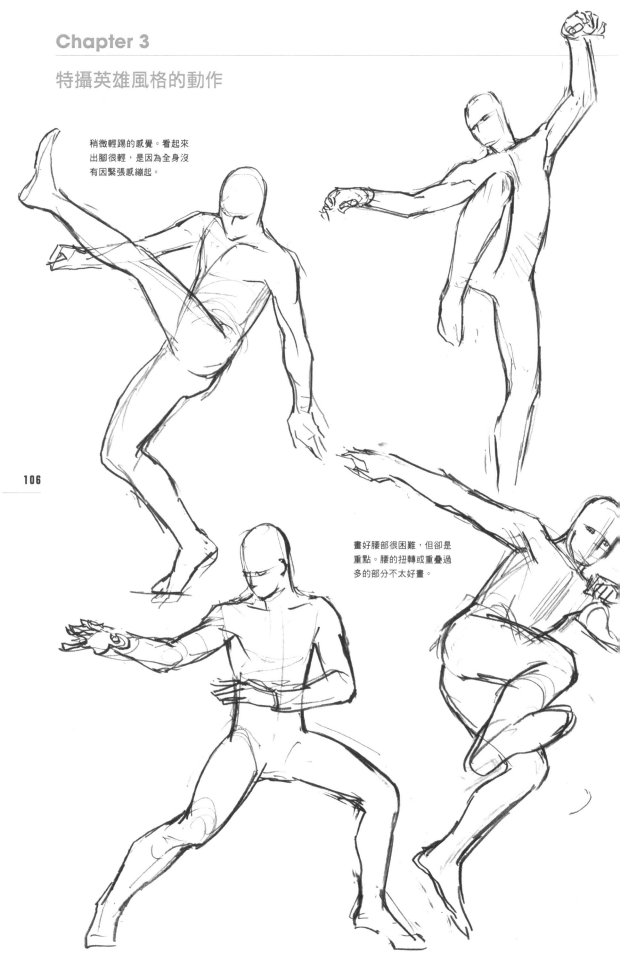

稍微輕踢的感覺。看起來
出腳很輕，是因為全身沒
有因緊張感繃起。

畫好腰部很困難，但卻是
重點。腰的扭轉或重疊過
多的部分不太好畫。

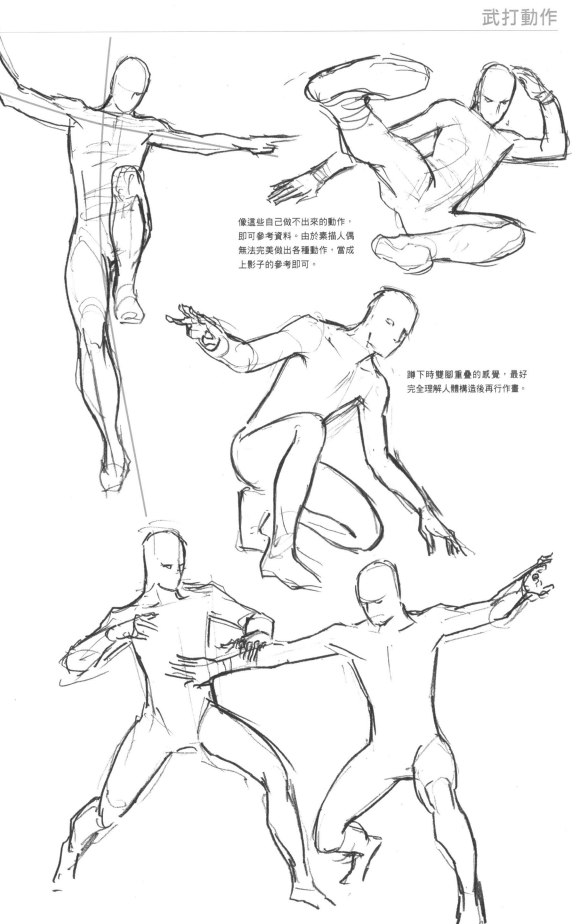

像這些自己做不出來的動作，
即可參考資料。由於素描人偶
無法完美做出各種動作，當成
上影子的參考即可。

蹲下時雙腳重疊的感覺，最好
完全理解人體構造後再行作畫。

Chapter 3

特攝英雄風格的動作

若想表達巨大感,就要思考運鏡取景的角度。一般來說,構圖中常會用到仰角或廣角鏡頭,不過雖然單體可用仰角或廣角鏡頭,但如果想一併呈現規模感或周遭風景,那麼意識到遠攝鏡頭的視角應該是比較有效的。

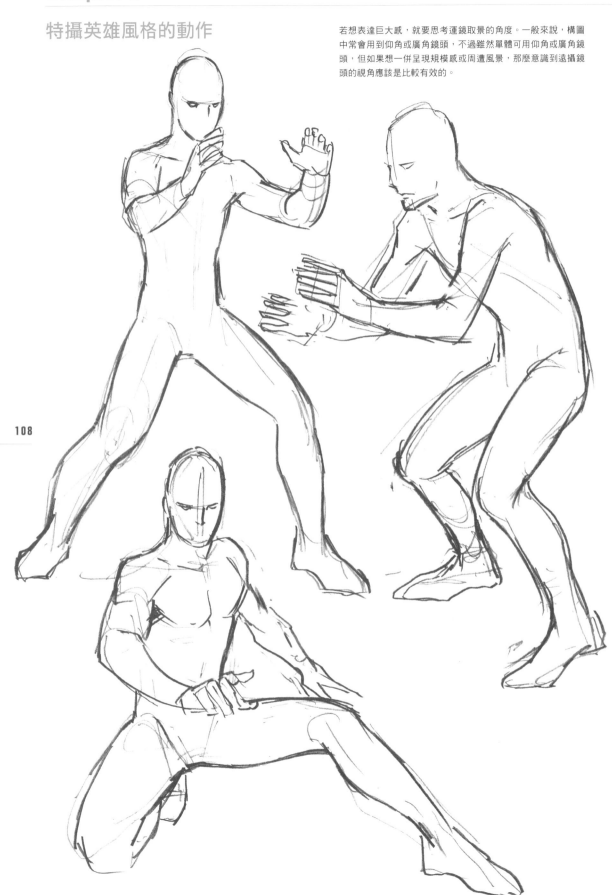

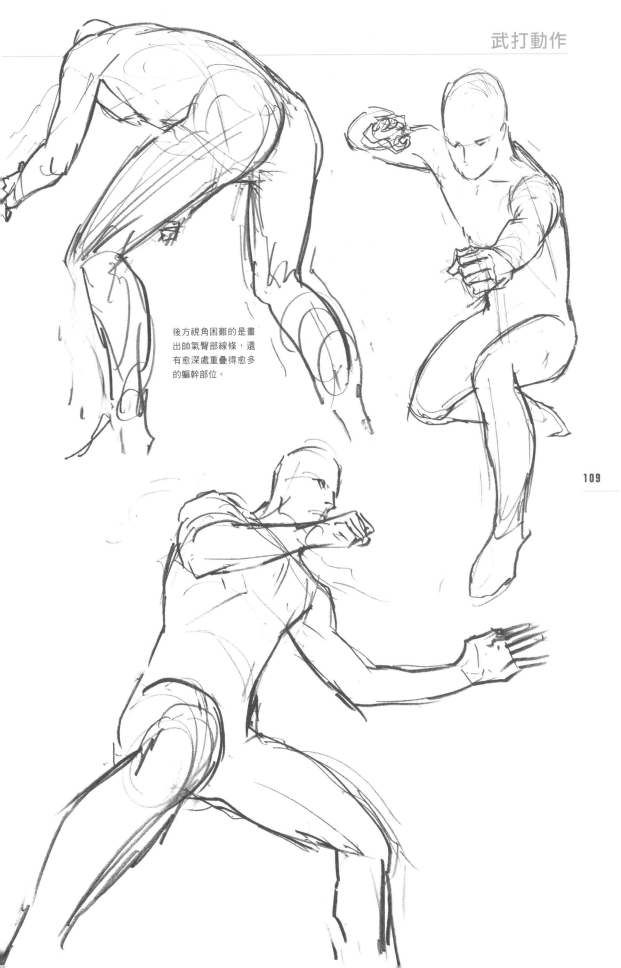

後方視角困難的是畫
出帥氣臀部線條，還
有愈深處重疊得愈多
的軀幹部位。

109

特攝英雄風格的動作

同樣都是舉手飛起的姿勢，
左邊是標準鏡頭且帶有美漫
風格；右邊是廣角鏡頭且透
視精確，像超人力霸王登場
的感覺。

從正面看是這種感覺。
手臂與身體稍微呈現後
仰狀態。

透視精確的姿勢。以
手臂為中心作畫。

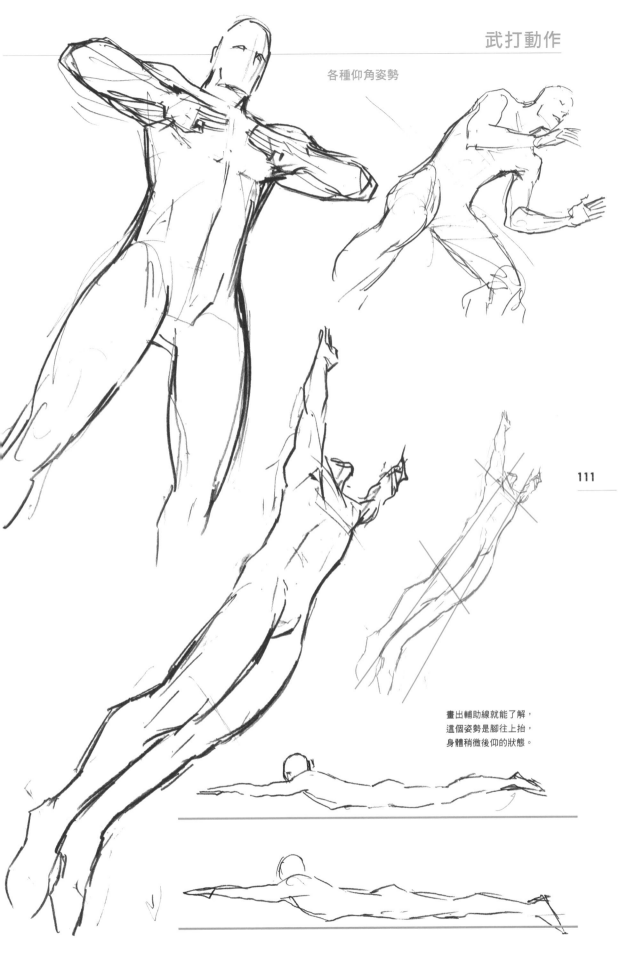

各種仰角姿勢

畫出輔助線就能了解，
這個姿勢是腳往上抬，
身體稍微後仰的狀態。

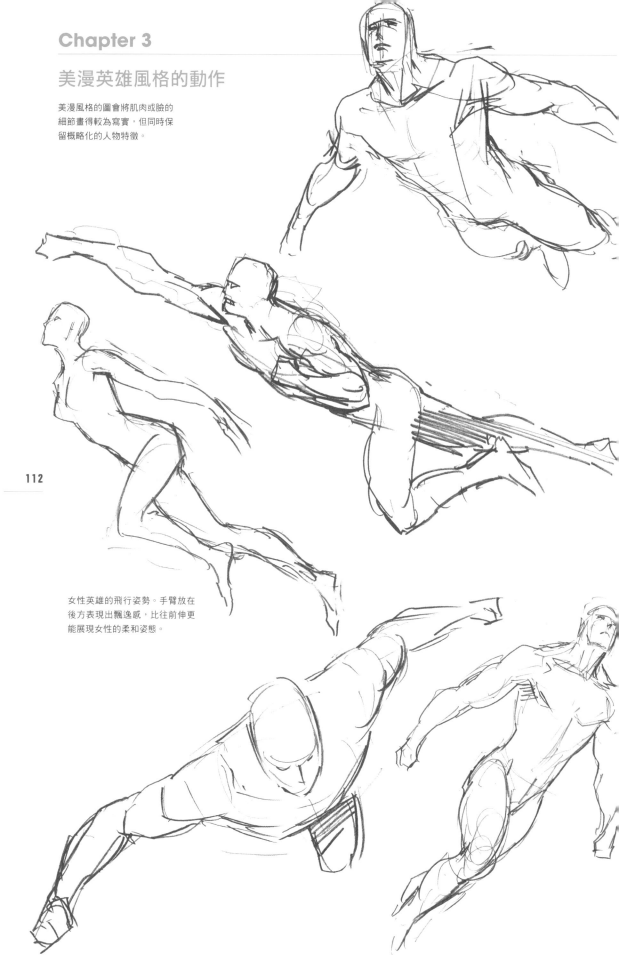

美漫英雄風格的動作

美漫風格的圖會將肌肉或臉的
細節畫得較為寫實,但同時保
留概略化的人物特徵。

112

女性英雄的飛行姿勢。手臂放在
後方表現出飄逸感,比往前伸更
能展現女性的柔和姿態。

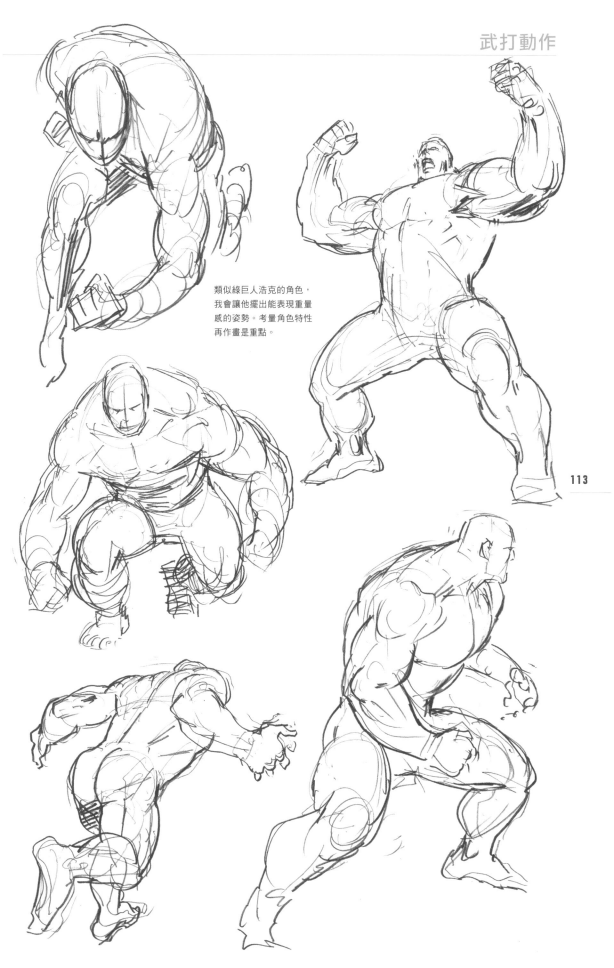

類似綠巨人浩克的角色，
我會讓他擺出能表現重量
感的姿勢。考量角色特性
再作畫是重點。

113

武打動作的修改講座 ③

骨骼與肌肉的動作要正確

動畫必須要表現出一連串的動作，若無法精確捕捉骨骼與肌肉如何牽動，就無法畫出正確動作。在這個單元中會比較動作過剩、錯誤的圖，並予以修正。

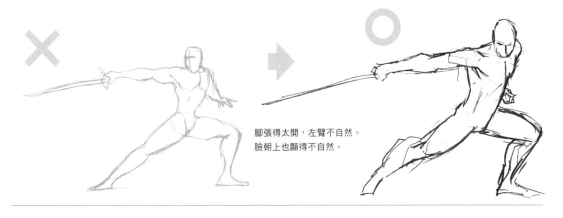

腳張得太開，左臂不自然。
臉朝上也顯得不自然。

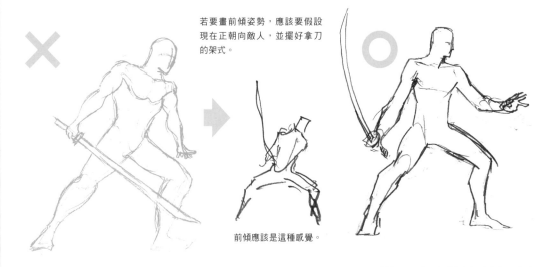

若要畫前傾姿勢，應該要假設
現在正朝向敵人，並擺好拿刀
的架式。

前傾應該是這種感覺。

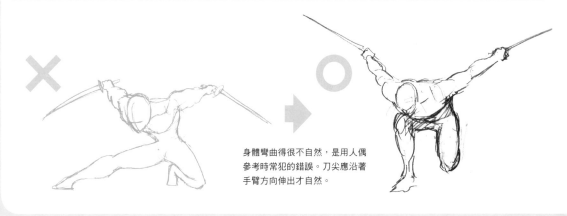

身體彎曲得很不自然，是用人偶
參考時常犯的錯誤。刀尖應沿著
手臂方向伸出才自然。

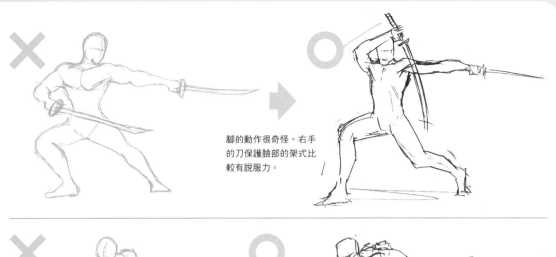

腳的動作很奇怪。右手
的刀保護臉部的架式比
較有說服力。

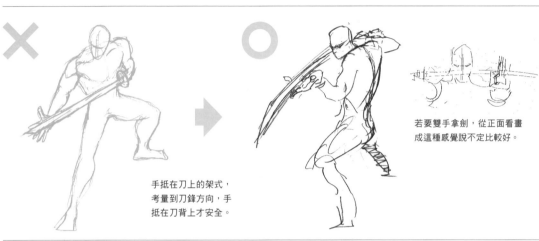

手抵在刀上的架式，
考量到刀鋒方向，手
抵在刀背上才安全。

若要雙手拿劍，從正面看畫
成這種感覺說不定比較好。

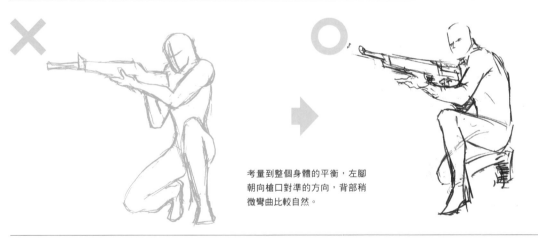

考量到整個身體的平衡，左腳
朝向槍口對準的方向，背部稍
微彎曲比較自然。

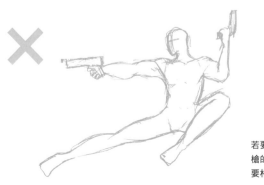
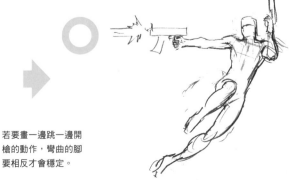

若要畫一邊跳一邊開
槍的動作，彎曲的腳
要相反才會穩定。

女性的武打動作

為避免把女性角色畫得像男性,腰部、手臂與脖子都不
能畫太粗。但稍微將大腿畫粗一點,可以表現出有力的
形象。在男性上半身增加肌肉量看起來比較強壯,女性
則是在腰部以下增加肌肉量比較有效果。

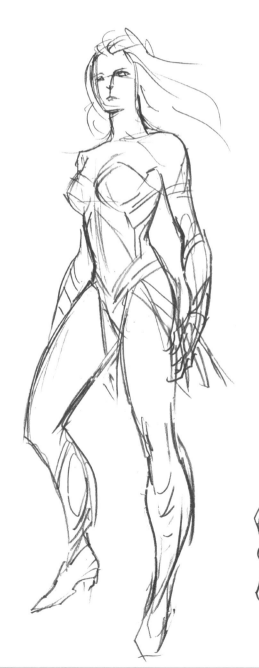

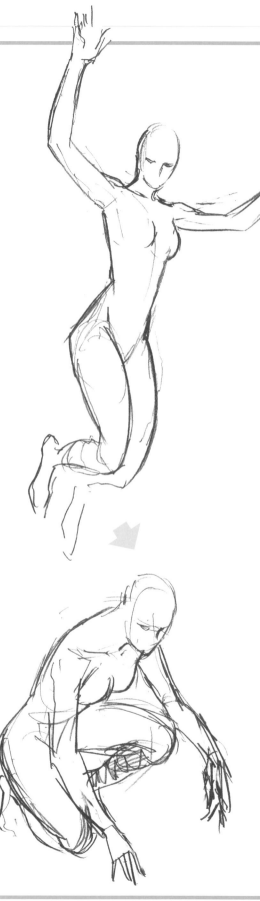

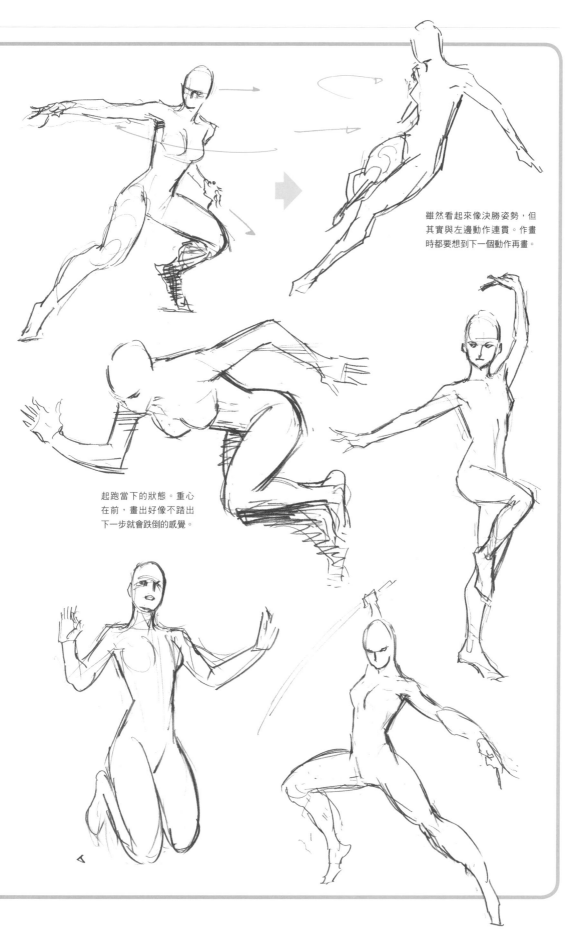

雖然看起來像決勝姿勢，但
其實與左邊動作連貫。作畫
時都要想到下一個動作再畫。

起跑當下的狀態。重心
在前，畫出好像不踏出
下一步就會跌倒的感覺。

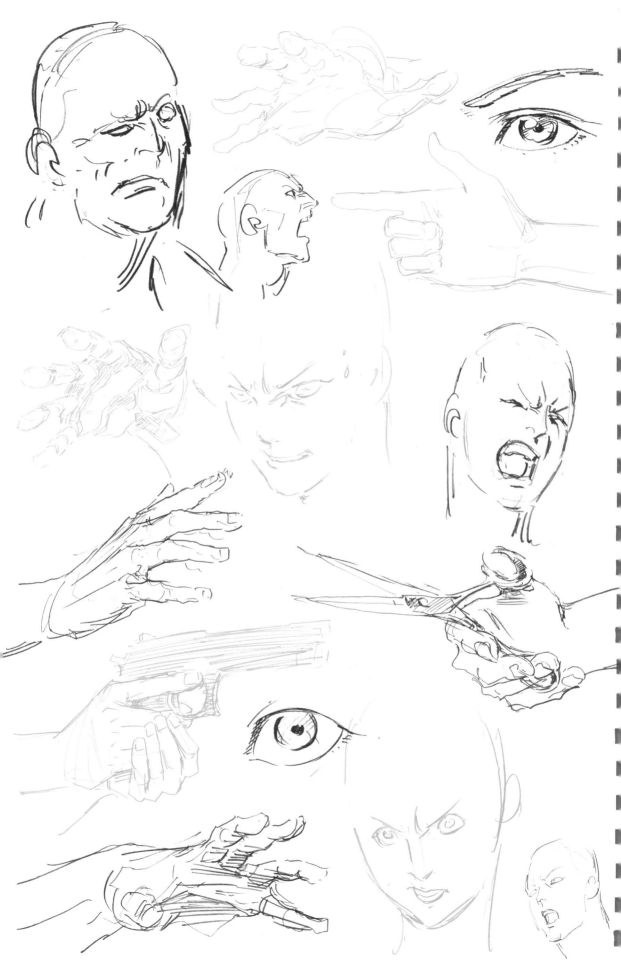

Chapter 4
各部位的畫法

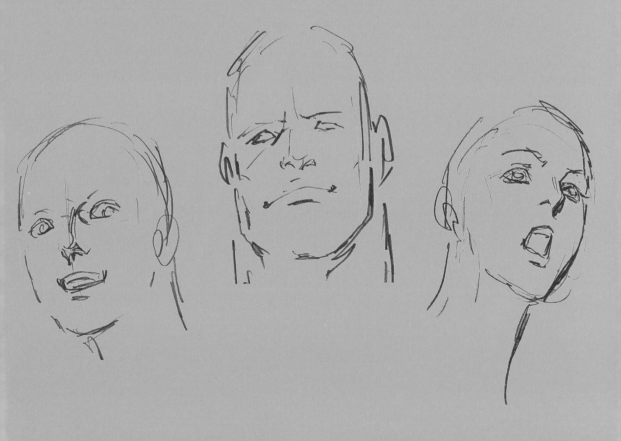

基本表情集

作畫時需要捕捉骨骼與肌肉的動作。
若是動畫，還要配合各作品角色進行
概略化。

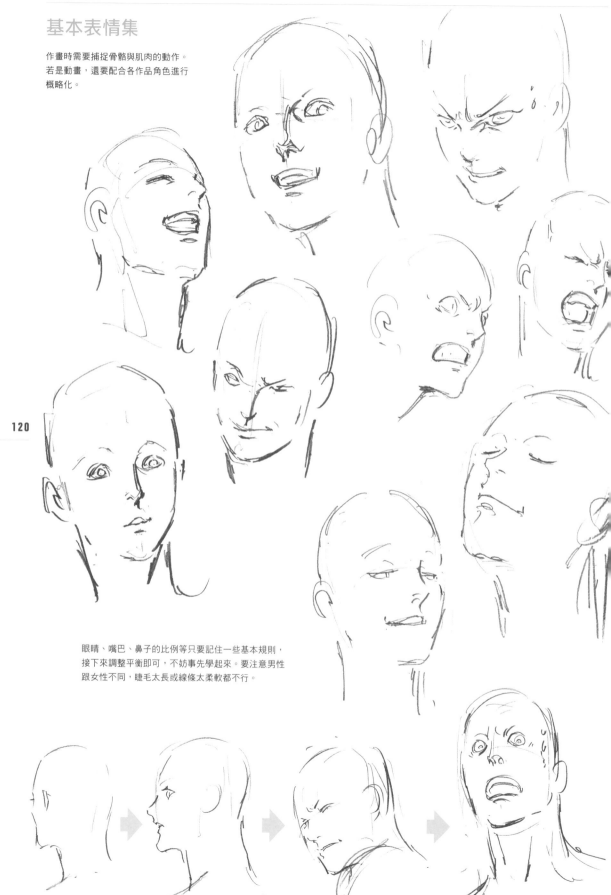

眼睛、嘴巴、鼻子的比例等只要記住一些基本規則，
接下來調整平衡即可，不妨事先學起來。要注意男性
跟女性不同，睫毛太長或線條太柔軟都不行。

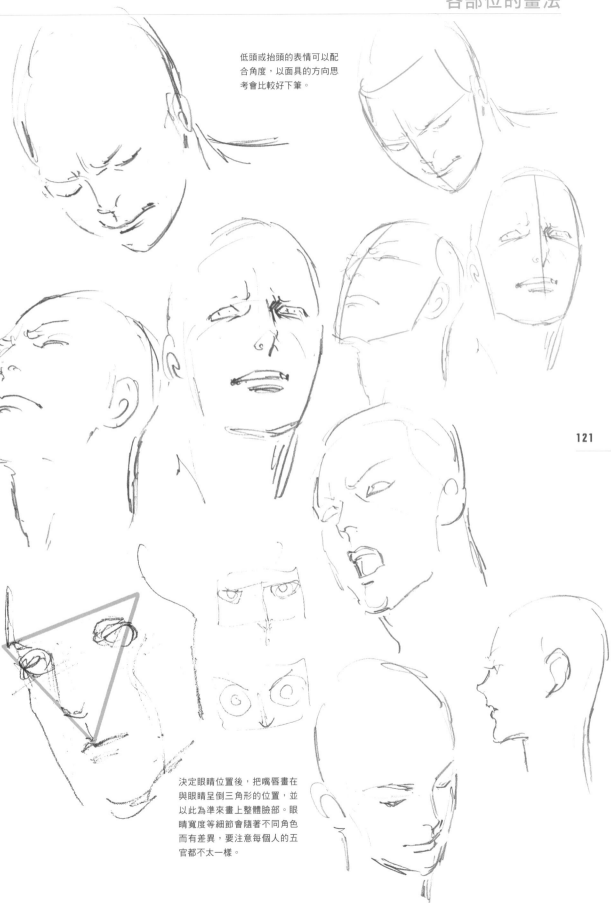

低頭或抬頭的表情可以配合角度，以面具的方向思考會比較好下筆。

決定眼睛位置後，把嘴唇畫在與眼睛呈倒三角形的位置，並以此為準來畫上整體臉部。眼睛寬度等細節會隨著不同角色而有差異，要注意每個人的五官都不太一樣。

肌肉猛男表情集

畫肌肉猛男的表情時我會把骨骼畫粗大些,譬如下
巴骨頭畫得健壯一點。由於臉部整體變得較大,眼
睛看起來就相對較小,這樣就比較容易畫出壯漢的
形象。

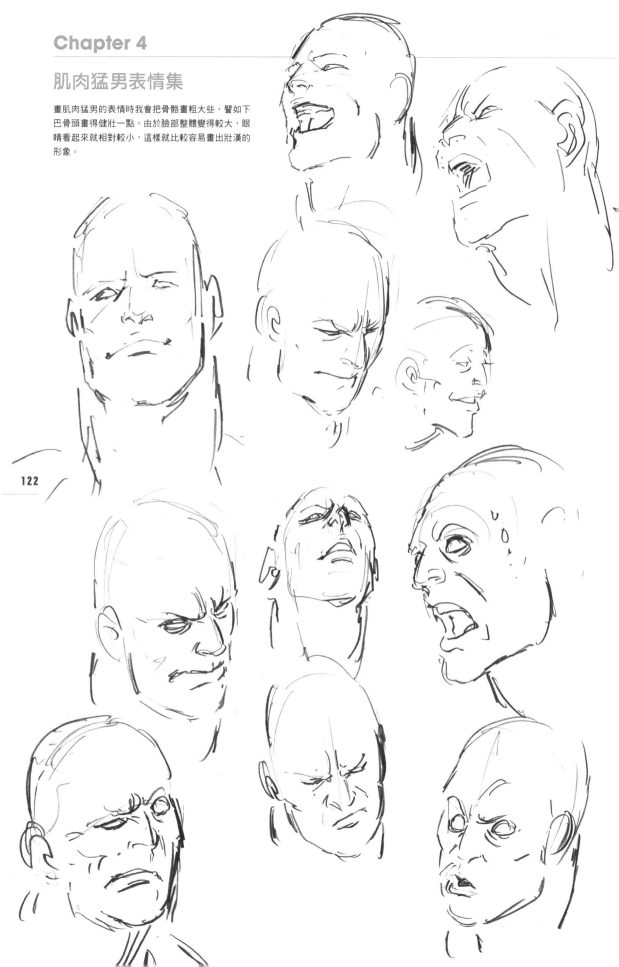

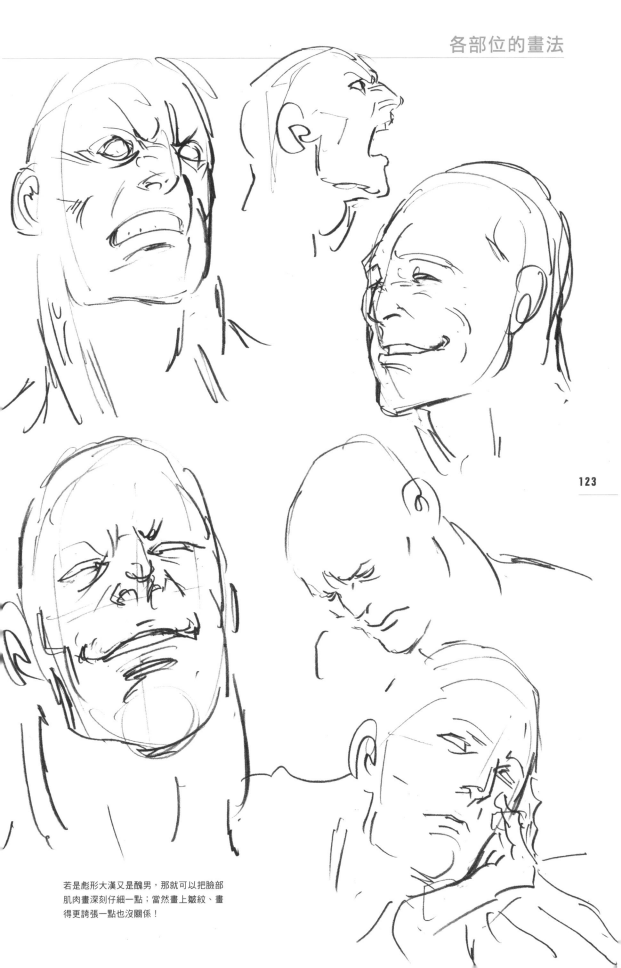

若是彪形大漢又是醜男,那就可以把臉部
肌肉畫深刻仔細一點;當然畫上皺紋、畫
得更誇張一點也沒關係!

女性表情集

畫女性時為避免細節太複雜，用簡潔、柔和的
線條來畫比較好。畫上法令紋或下巴線條使細
節變複雜，就會失去女性柔和的感覺。

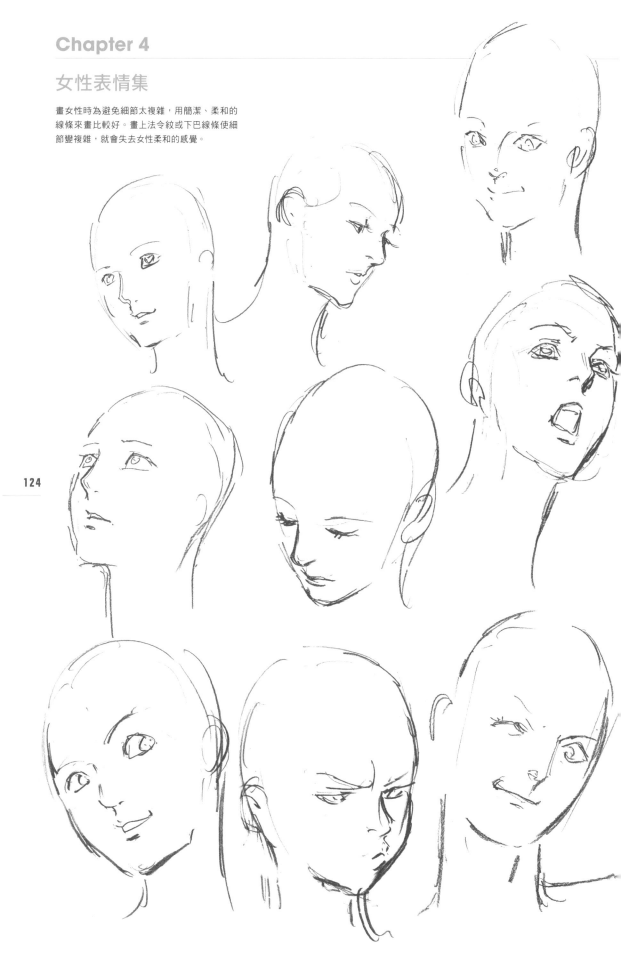

124

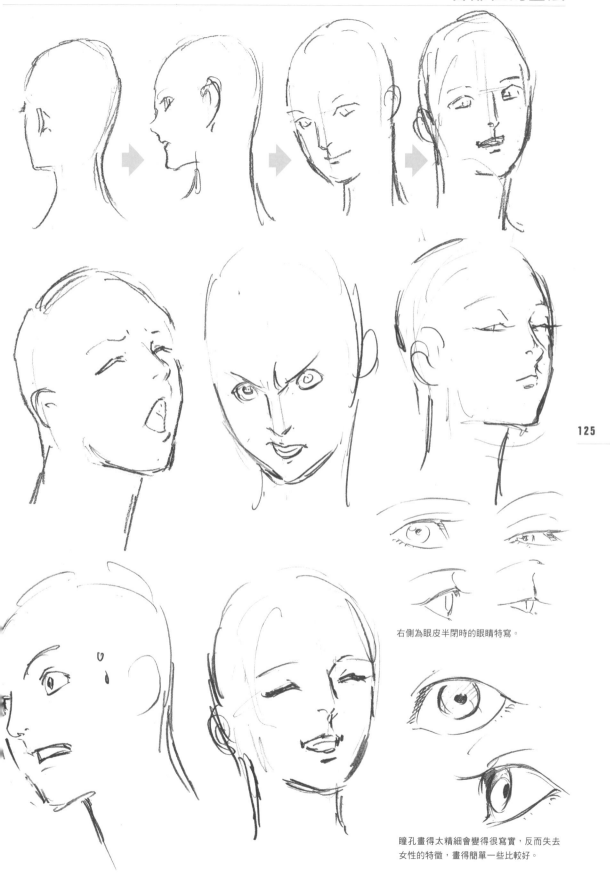

右側為眼皮半閉時的眼睛特寫。

瞳孔畫得太精細會變得很寫實，反而失去
女性的特徵，畫得簡單一些比較好。

各式各樣的眼睛

單眼皮、雙眼皮,加上男女老幼之間的
差異,眼睛也有各式各樣的外形。

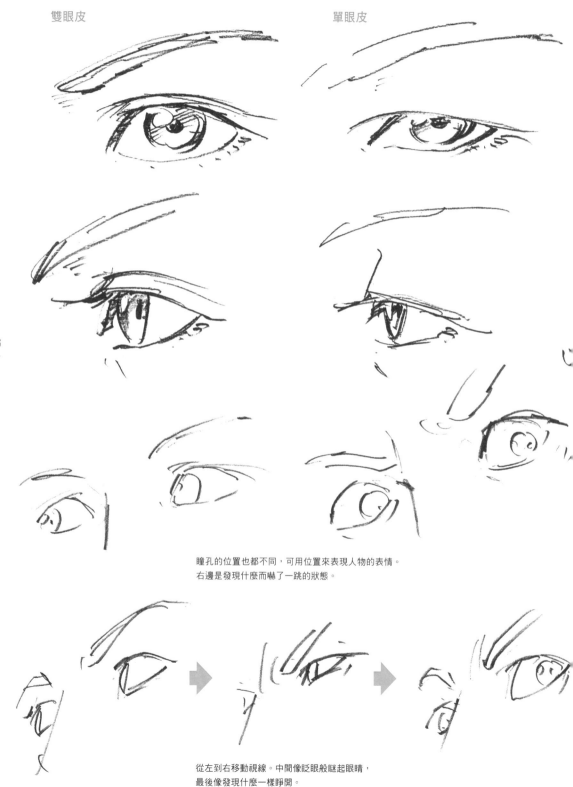

雙眼皮

單眼皮

瞳孔的位置也都不同,可用位置來表現人物的表情。
右邊是發現什麼而嚇了一跳的狀態。

從左到右移動視線。中間像眨眼般瞇起眼睛,
最後像發現什麼一樣睜開。

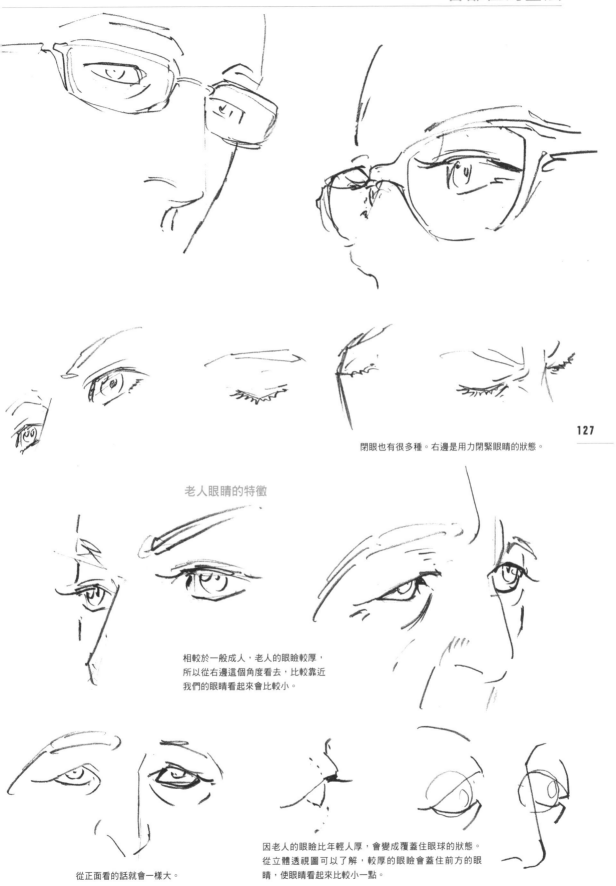

閉眼也有很多種。右邊是用力閉緊眼睛的狀態。

老人眼睛的特徵

相較於一般成人，老人的眼瞼較厚，
所以從右邊這個角度看去，比較靠近
我們的眼睛看起來會比較小。

因老人的眼瞼比年輕人厚，會變成覆蓋住眼球的狀態。
從立體透視圖可以了解，較厚的眼瞼會蓋住前方的眼
睛，使眼睛看起來比較小一點。

從正面看的話就會一樣大。

嘴巴的各種表情

嘴巴也有各種表情。不過要小心不要
將嘴唇畫得太逼真,否則看起來會有
些噁心。牙齒也是,如果畫得太仔細
會變得太過顯眼,所以用少許的線條
來表現即可。

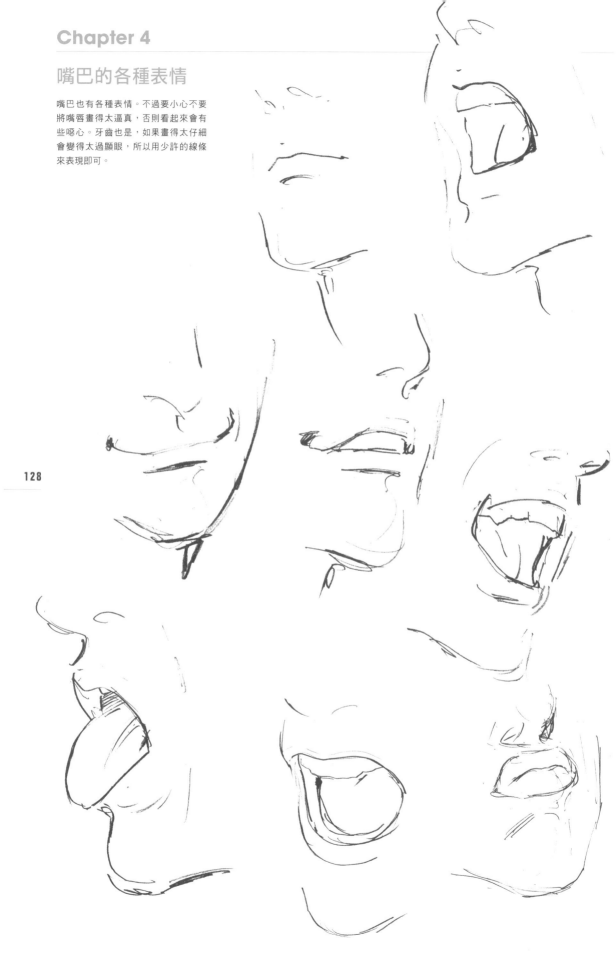

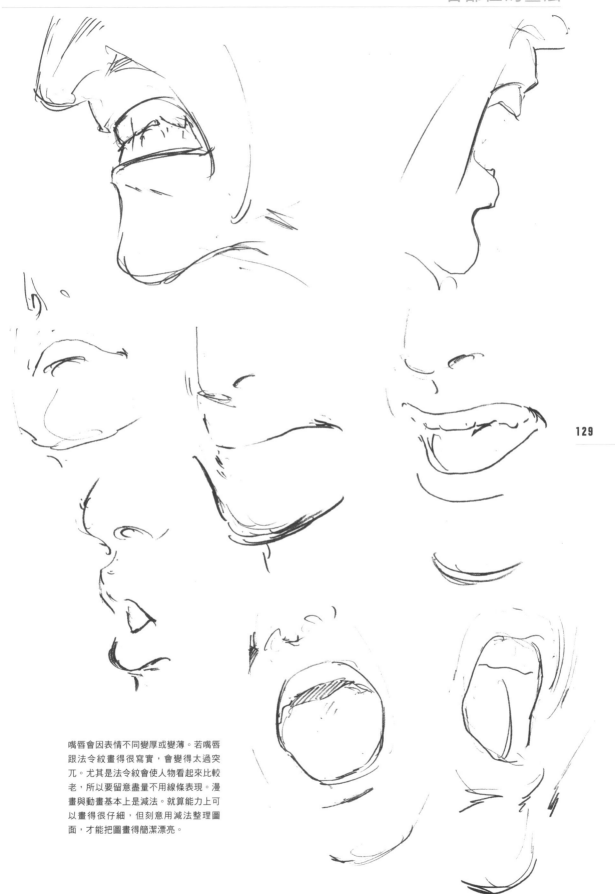

嘴唇會因表情不同變厚或變薄。若嘴唇
跟法令紋畫得很寫實，會變得太過突
兀。尤其是法令紋會使人物看起來比較
老，所以要留意盡量不用線條表現。漫
畫與動畫基本上是減法。就算能力上可
以畫得很仔細，但刻意用減法整理圖
面，才能把圖畫得簡潔漂亮。

各種翹腳姿勢

翹腳或盤腿的結構非常複雜，是難易度相當高的姿勢。
以下列舉出幾種不同的翹腳或盤腿姿勢。

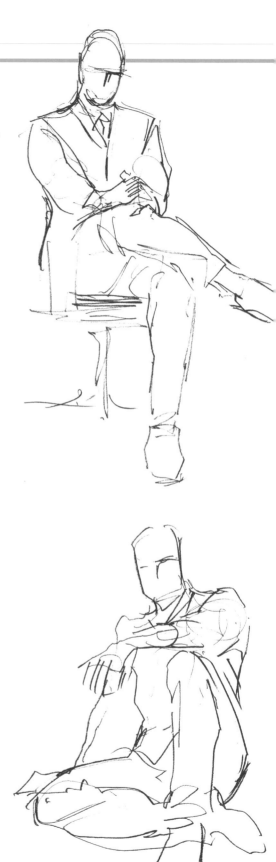

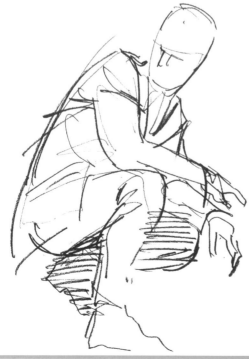

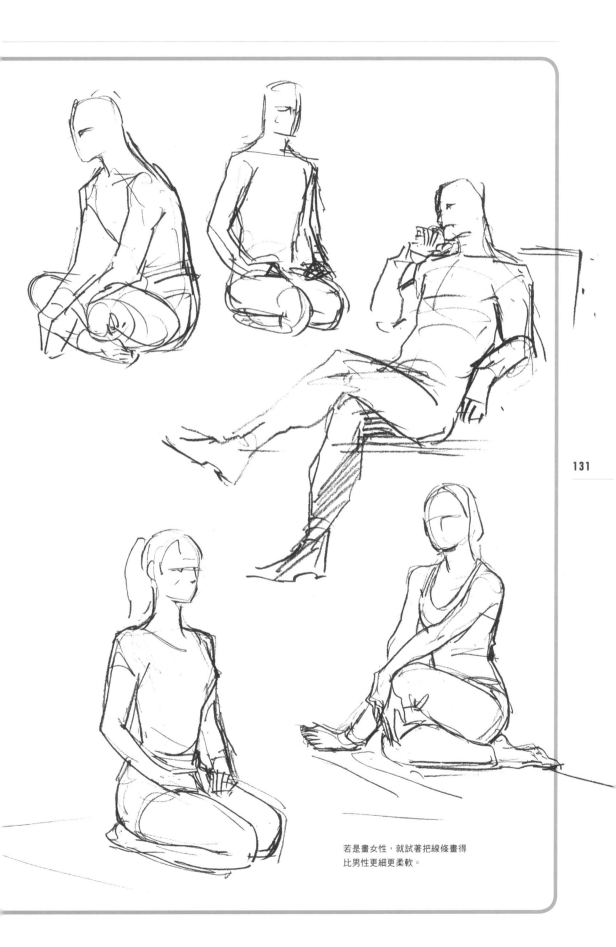

若是畫女性，就試著把線條畫得
比男性更細更柔軟。

手部動作集

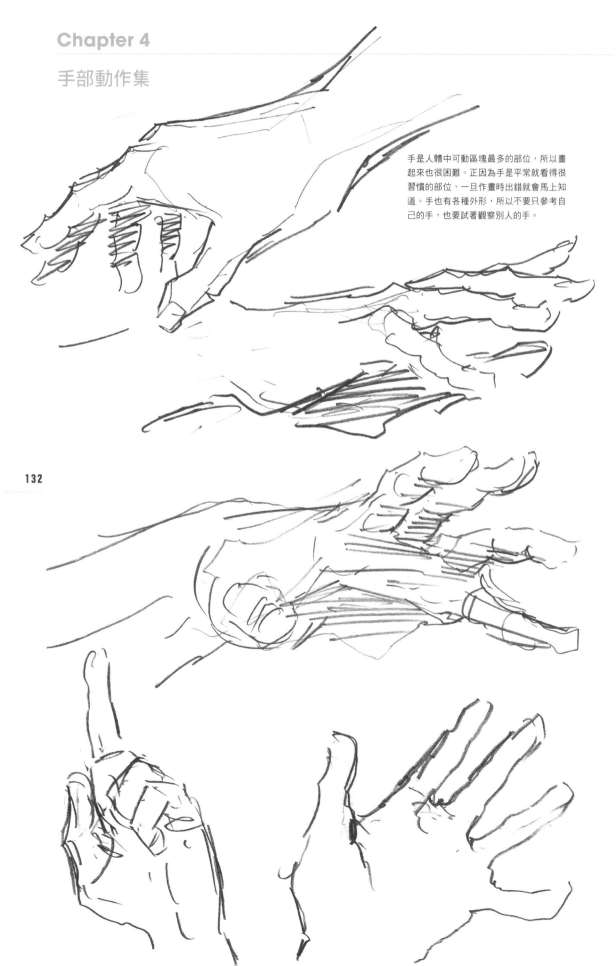

手是人體中可動區塊最多的部位,所以畫
起來也很困難。正因為手是平常就看得很
習慣的部位,一旦作畫時出錯就會馬上知
道。手也有各種外形,所以不要只參考自
己的手,也要試著觀察別人的手。

132

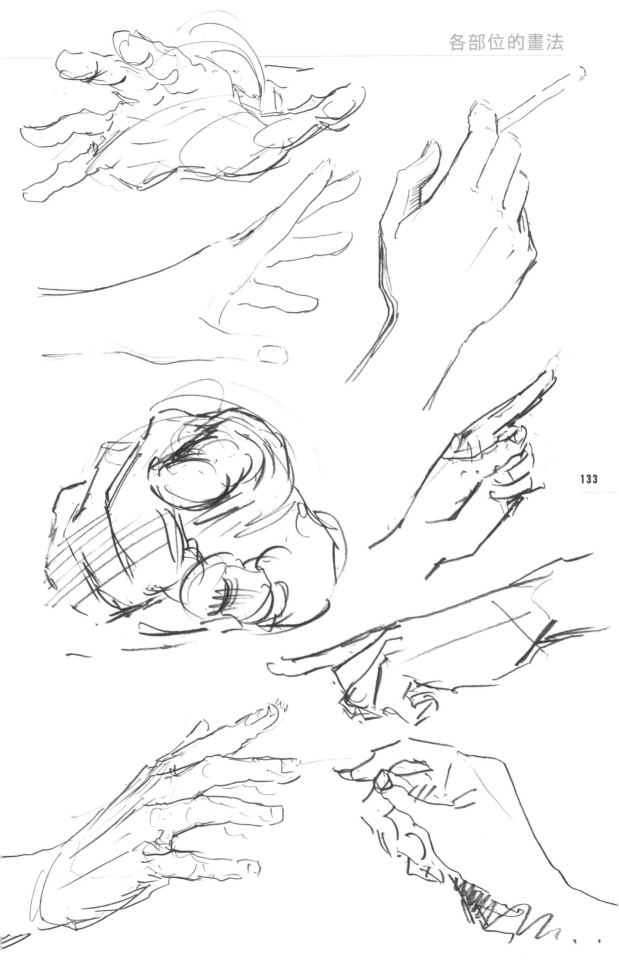

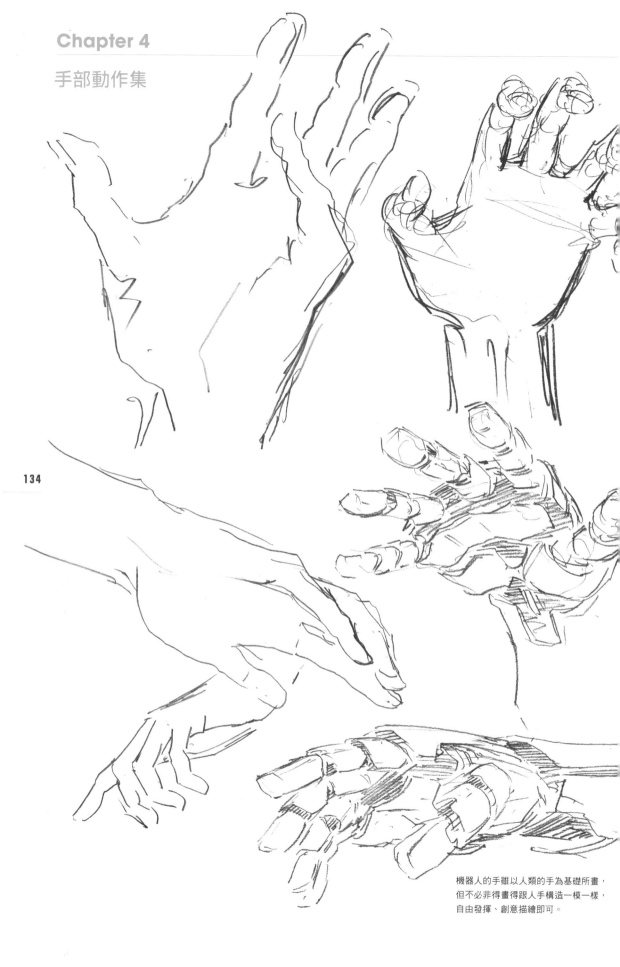

134

機器人的手雖以人類的手為基礎所畫，
但不必非得畫得跟人手構造一模一樣，
自由發揮、創意描繪即可。

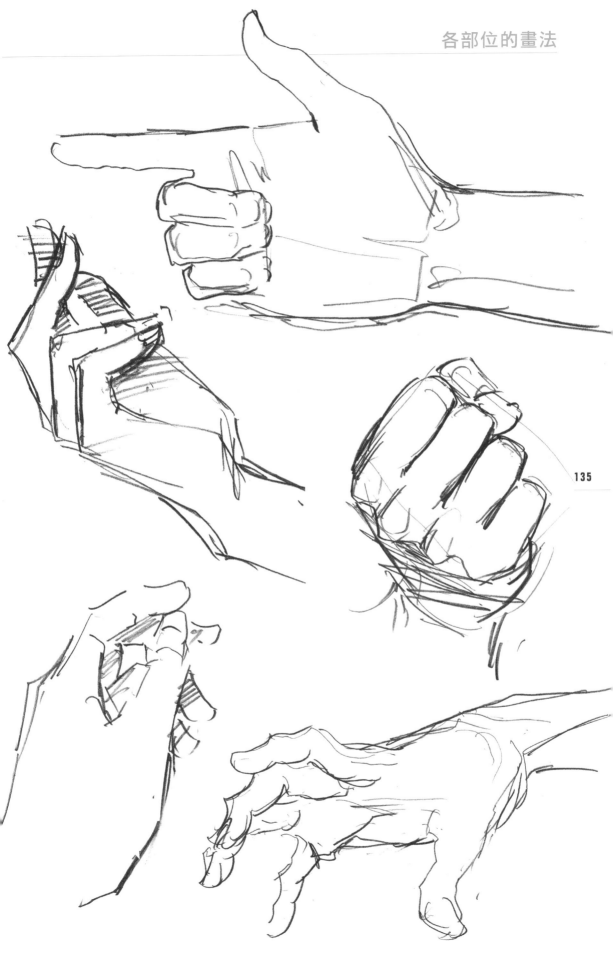

135

拿道具的手

與兩人以上互動的情景相同，拿著道具的
手也是很難整合的部位。或許先掌握好握
筆或拿筷子的姿勢會比較好。

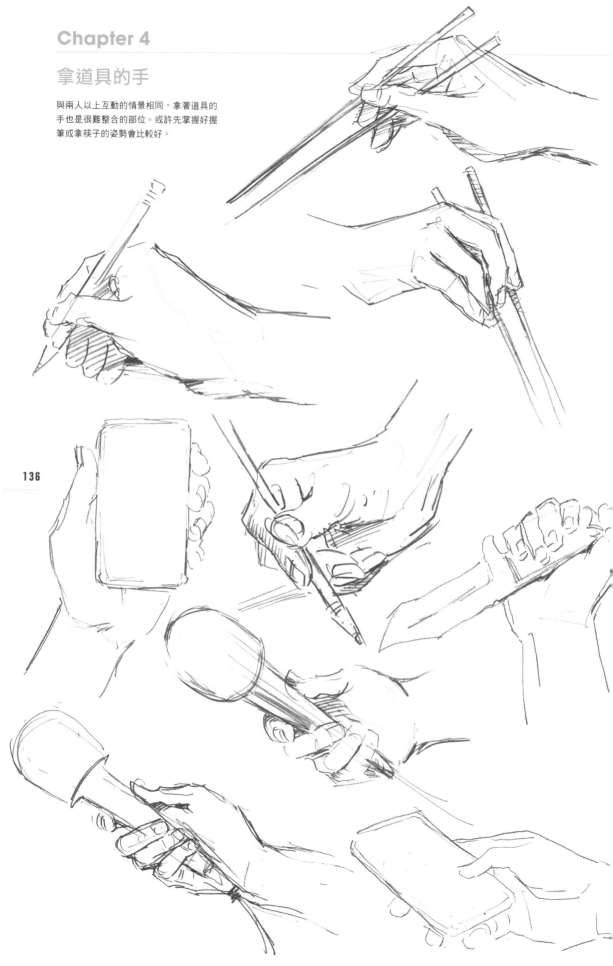

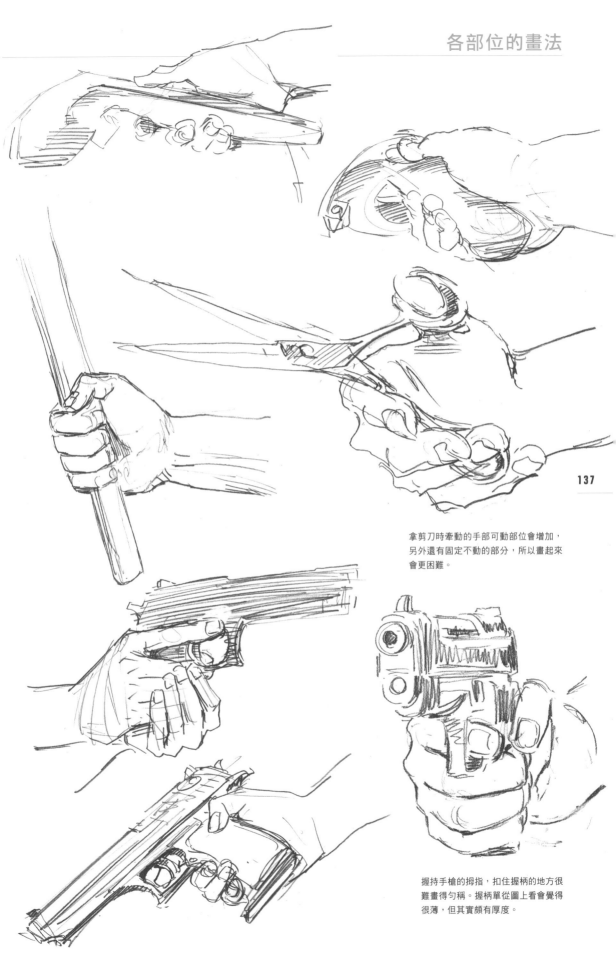

拿剪刀時牽動的手部可動部位會增加，
另外還有固定不動的部分，所以畫起來
會更困難。

握持手槍的拇指，扣住握柄的地方很
難畫得勻稱。握柄單從圖上看會覺得
很薄，但其實頗有厚度。

腳掌的各種角度

腳掌的外形與手相同，每個人都是千差萬別，因此要多做觀察。由於是細節較少的部位，必須用較少的線條來表現。要注意若畫得太隨便，很容易就畫不勻稱。

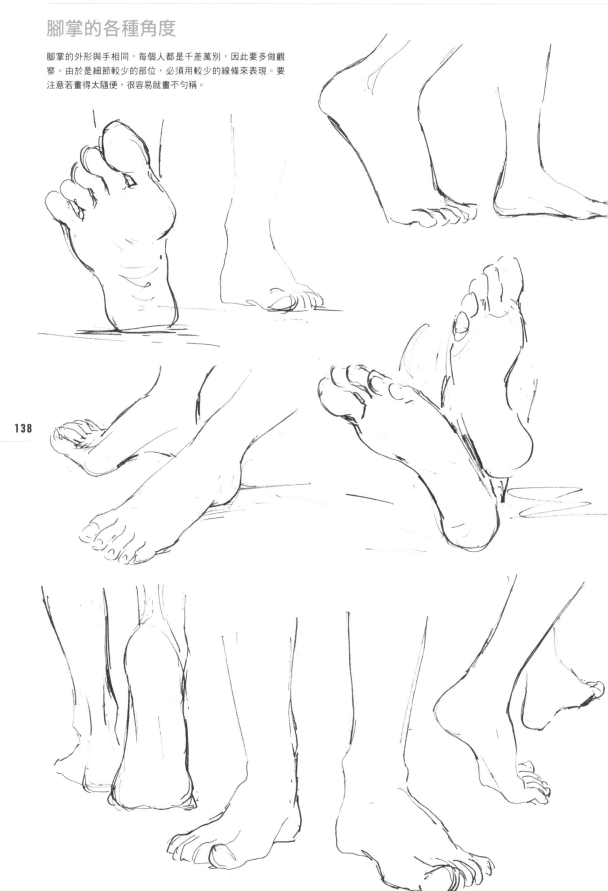

各種上半身動作

就算是因工作較常繪製的上半身肌肉，只要多參考資料，就會像對答案一樣重新認識每個部位的細節。即便是畫習慣的物體，偶爾也要打開實際照片或影像參考，重新復習。

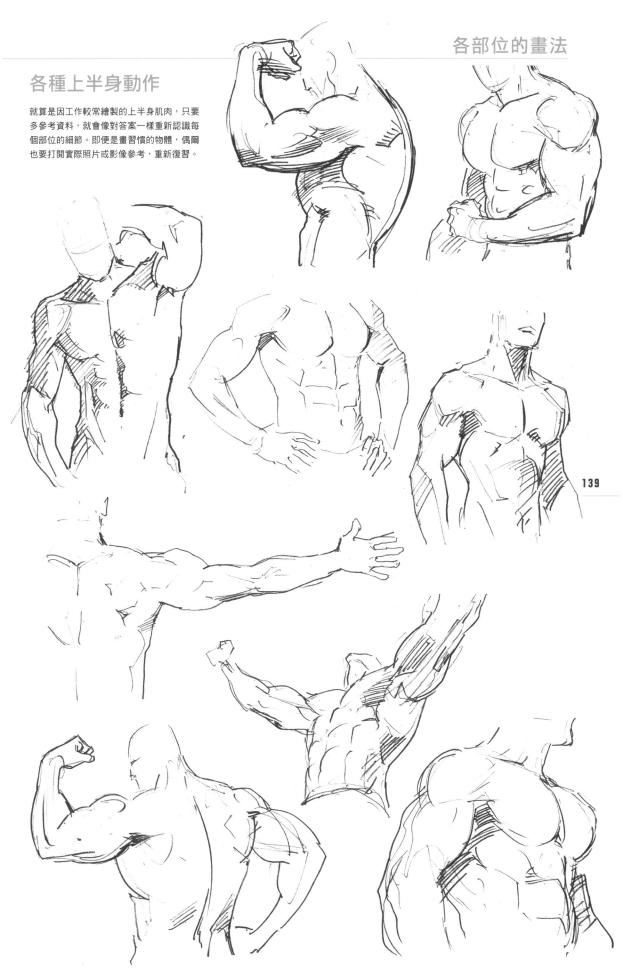

139

描繪各個世代的人們

別只畫自己喜歡的角色，試著描繪男女老幼、各形各色的人們吧！參考照片花10～15分鐘繪製出1個人，並以此為基礎每天練習。若能養成每天都畫幾個人的習慣就更好了。

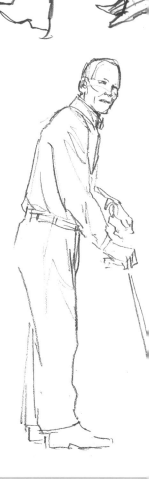

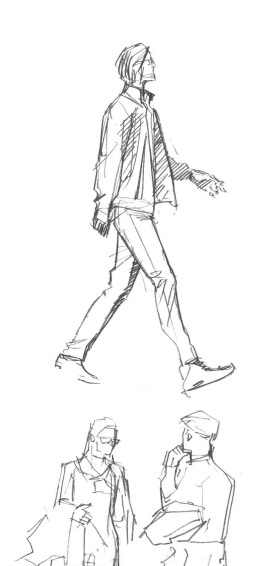

140

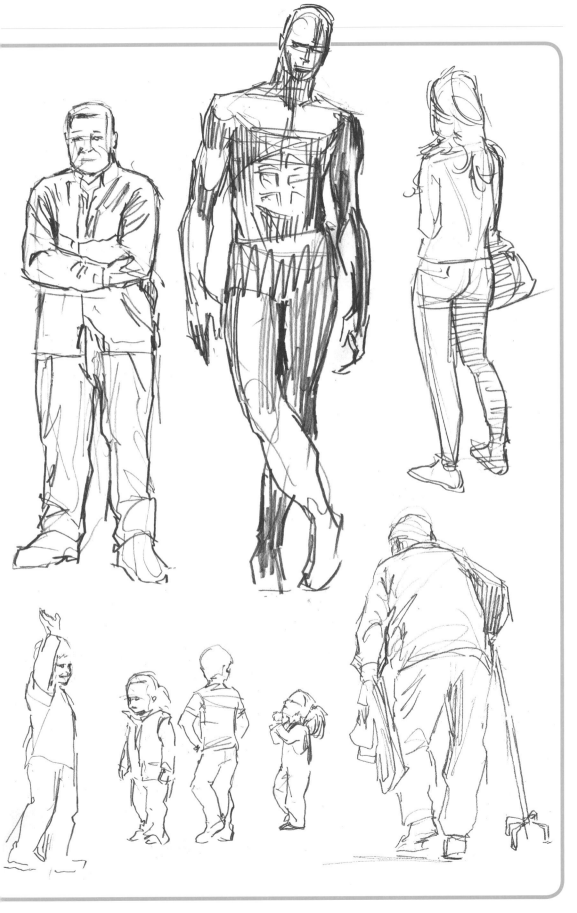

後記

本書是我的繪畫教學系列第3冊。

第1冊《アニメキャラクターの作画＆デザインテクニック》（羽山淳一動畫人物角色作畫＆設計技巧講座）是角色設計教學書，第2冊《羽山淳一ブラッシュワーク》（羽山淳一人物角色繪圖作品集）則是墨筆插畫集。看到這邊的各位也應該都發現了，這次意旨與前兩冊有些不同。猶記得玄光社是在2017年第一次問我「羽山老師，出本速寫集如何呢？」不過確切是在幾月呢？這一年發生了太多事，已經完全不記得了。不過還記得，剛開始討論合作時，大概就是這種感覺。當時我非常擔心，像我這種小人物出的書，真的賣得掉嗎？儘管如此，但能得到合作機會還是很令人感激。照慣例，我把編輯方針都交給他人，自己只負責回應對方提出的題目而已。

若只是隨手翻閱本書，可能無法對您帶來任何幫助。這本書在編排上，需要讀者有一定程度的繪畫功力。這裡的功力指的是譬如了解人體構造、骨骼與肌肉，或了解相機鏡頭捕捉物體的效果，又或是與人體所做的動作及姿態有關的知識等。說穿了就是像我這樣的動畫師所必須具備的知識與技術。

在這個前提下，本書應該可以帶領您發現一些新的東西。這本以「速寫集」的體裁出版的書中，幾乎所有的圖都是還未完成的。原本應該要更進一步完成圖畫，畫成所謂的「草稿」。正因為都是未完成圖，所以應該能了解從速寫到完成為止經歷了什麼樣的過程。雖說也有參考照片臨摹、根據題目即興描繪等方法，但本書收錄的皆是以我的方法論所完成的速寫，無論形式，希望各位讀畢後也能得到一些心得。

正因我是動畫師，從人物動態中會聯想到各種姿勢。本書中的姿勢幾乎都是在聯想前後動作後才畫的。相反地，沒什麼意義的姿勢很難畫，我也畫不出來。我在作畫時會不斷思考角色背景、肢體表現。……嗯，這樣是不是給太多提示了？當我還是新手的時候，比起專家們畫好的圖本身，我更好奇作畫的過程。因為我覺得想要畫出漂亮又富有魅力的圖，這是必要的知識。因此我喜歡看別人的草稿，草稿上會留著成形之前的輔助線等，然後便能思考這些輔助線的意義。「為什麼會畫出這條線呢？」試著模仿後，很多時候讓我學到了重要的關鍵。……這都是許久之前的事了。

多方嘗試後的成果，就是讀者手上的這本書了。這本書不是「答案」，不過書中包含很多提示。如果這些提示能幫助各位找到自己的「答案」，那我就心滿意足了。

最後分享一個不是作畫秘技的小故事。這本書中所有的圖，100％都是在離家最近的站前家庭餐廳中畫好的。原則上每週一次（雖然我沒在遵守），在餐廳內的四人桌上，直接依照題目當場畫好。因為我幾乎都只點暢飲飲料吧就厚臉皮地坐好幾個小時，應該算是糟糕的奧客吧。請恕我借後記向餐廳致上萬分歉意……快收下吧！

總之這就是本系列第3冊的誕生過程。以前從沒想像過人生中會發生這種好事，感謝跟本書相關的所有人。雖然我還想寫下幾位的名字，但還是在此打住，向所有的人致上衷心的感謝。

真的非常謝謝你們。

羽山淳一

動畫師 羽山淳一 的
人體動態速寫
畫面張力、人物立體度、對戰力道MAX的大師速寫示範！
── 肌肉角色篇 ──

JUNICHI HAYAMA SKETCH FILE
Copyright © 2018 Junichi Hayama
Originally published in Japan by GENKOSHA Co., Ltd.,
Chinese (in traditional character only) translation rights arranged
with GENKOSHA Co., Ltd., through CREEK ＆ RIVER Co., Ltd.

出　　　版／楓書坊文化出版社
地　　　址／新北市板橋區信義路163巷3號10樓
郵 政 劃 撥／19907596　楓書坊文化出版社
網　　　址／www.maplebook.com.tw
電　　　話／02-2957-6096
傳　　　真／02-2957-6435
作　　　者／羽山淳一
翻　　　譯／林農凱
責 任 編 輯／謝宥融
內 文 排 版／楊亞容
總 經 　 銷／商流文化事業有限公司
地　　　址／新北市中和區中正路752號8樓
網　　　址／www.vdm.com.tw
電　　　話／02-2228-8841
傳　　　真／02-2228-6939
港 澳 經 銷／泛華發行代理有限公司
定　　　價／350元
出 版 日 期／2019年4月

國家圖書館出版品預行編目資料

動畫師羽山淳一的人體動態速寫／羽山
淳一作；林農凱譯. -- 初版. -- 新北市：
楓書坊文化, 2019.04　面；　公分

ISBN 978-986-377-462-4（平裝）

1. 素描　2. 人物畫　3. 繪畫技法

947.16　　　　　　　　108001413

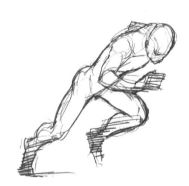